藝術中的精神

Concerning the Spiritual in Art

康丁斯基 *Wassily Kandinsky* 著

余敏玲 **譯** · 鄧揚舟 **審校**

全新修訂版

康丁斯基關注的是精神。

他忍為：藝術作品的目的是「喚醒心靈」，讓觀者不至由象見及意義的精神實實。（二）（這寫及的精神，妾近於宗教上的宗教體驗

——卡所七寺

W 華滋出版

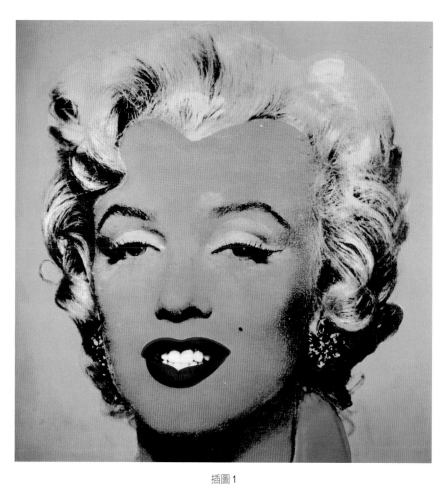

插圖 1
安迪・沃荷，《瑪麗蓮・夢露》，1962年，合成聚合塗料、絹印。
Andy Warhol, *Marilyn Monroe*, 1962, silkscreen ink on synthetic polymer paint on canvas.

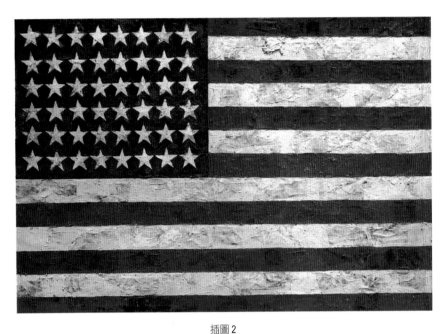

插圖 2
瓊斯，《旗》，1954-55年，蠟彩、油彩及拼貼。
Jasper Johns, *Flag*, 1954-55, encaustic, oil and collage on fabric mounted on plywood.

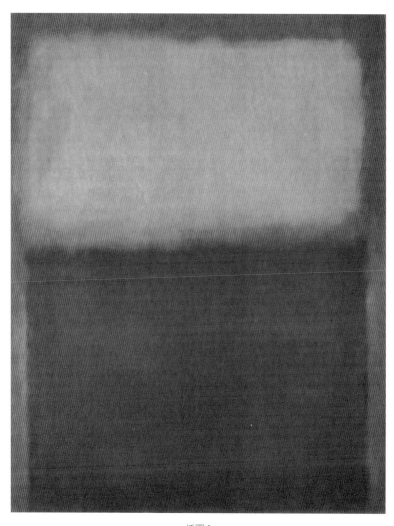

插圖 3
羅斯科，《橙與黃》，1956年，油畫。
Mark Rothko, *Orange and Yellow*, 1956, oil on canvas.

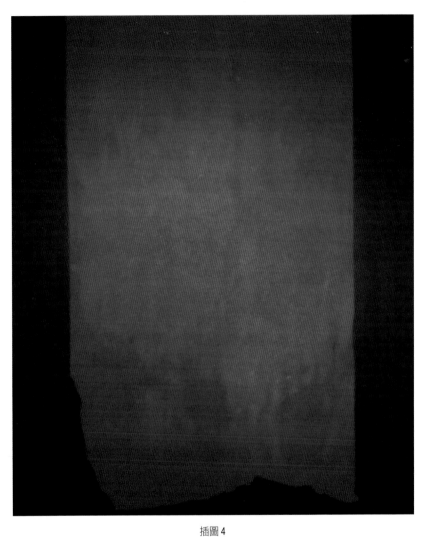

插圖 4

紐曼，《阿基里斯》，1956年，油彩及丙烯。

Barnett Newman, *Achilles*, 1952, oil and acrylic resin on canvas.

　　藝術中的精神

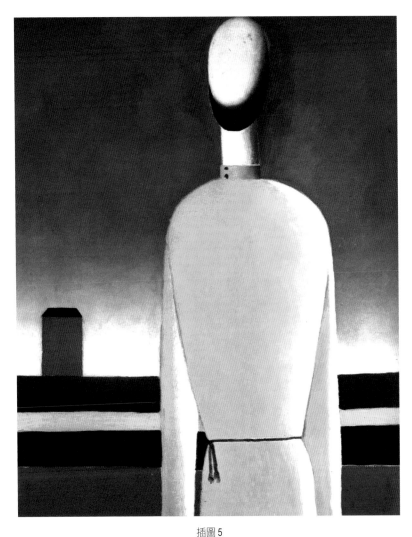

插圖 5
馬列維奇，《複雜的預感，身著黃杉的半身像》，1928 - 32，油畫。
Kasimir Malevich, *Complex Presentiment*：*Half - Figure in a Yellow Shirt,* oil on canvas.

插圖 5-2
馬列維奇，《自畫像》，1933年，油畫。
Kasimir Malevich, *Self Portrait*, 1933, oil on canvas.

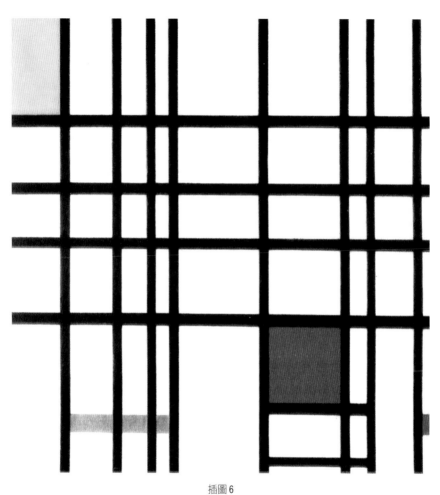

插圖 6
蒙德里安，《紅黃藍構成》，1937-42年，油畫。
Piet, Mondrian, *Composition with Yellow, Blue and Red*, 1937-42, oil on canvas.

插圖 7
秀拉，《側面像》（局部），1888年，油畫。
Georges Seurat, *The Sidw Show* (detail), 1888, oil on canvas.

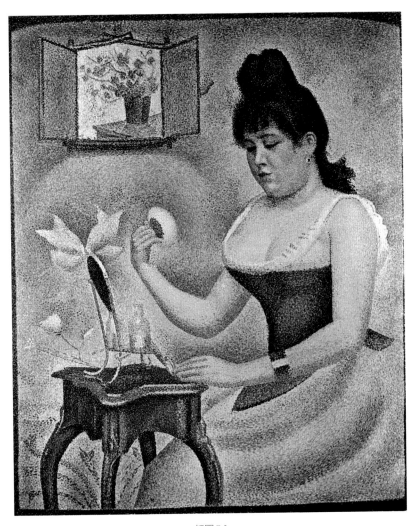

插圖 7-2

秀拉，《擦粉的女人》，1889-1890，油畫。

Georges Seurat, *Young Woman Powdering Herself*, 1889-1890, oil on canvas.

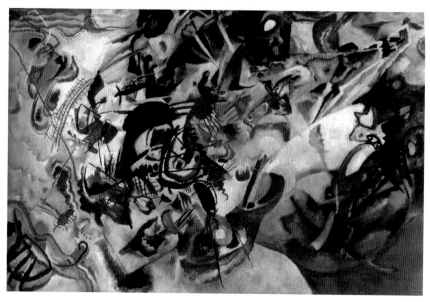

插圖 8

康丁斯基，《構成 VII 》，1913年，油畫。

Wassily Kandinsky, *Composition VII*, 1913, oil on canvas.

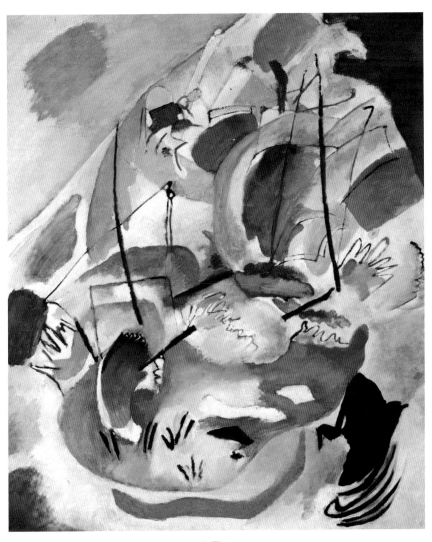

插圖 8-2

康丁斯基，《即興第 31 號》（海戰），1913，油畫。

Wassily Kandinsky, *Improvisation XXXI* (*Naval Battle*), 1913, oil on canvas.

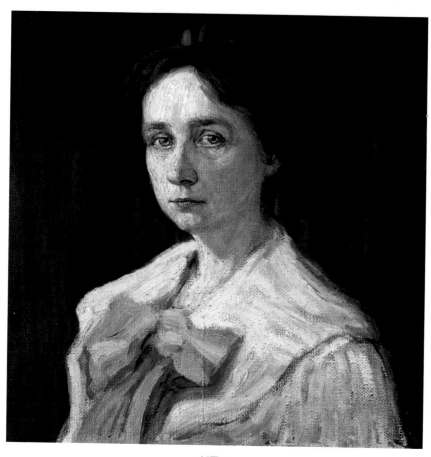

插圖 9
康丁斯基，《加布利埃爾‧蒙特肖像》，1905，油畫。
Wassily Kandinsky, *Gabriele Münter*, 1905, oil on canvas.

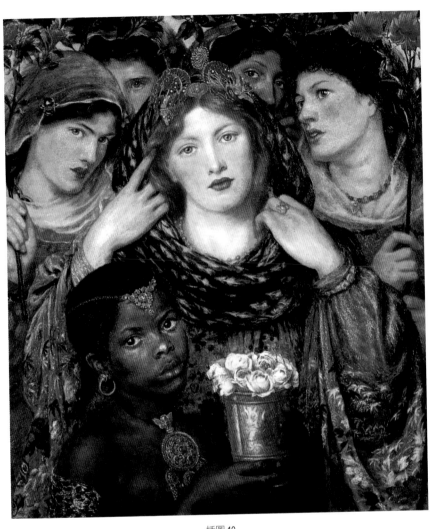

插圖 10
羅塞提，《鍾愛》，1865-66年，油畫。
Dante Rossetti, *Beloved*, 1865-66, oil on canvas.

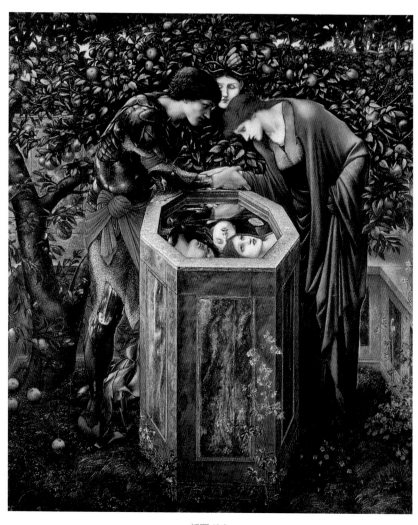

插圖 10-2

伯恩・瓊斯，《邪惡之頭》，1886-7，油畫。

Burne-Jones Sir Edward Coley, *The Baleful Head*, oil on canvas.

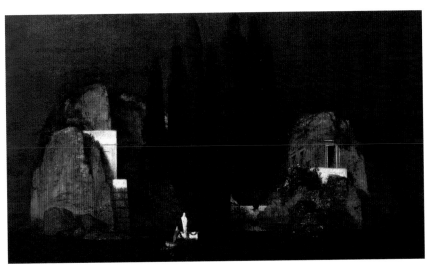

插圖 11
勃克林,《死亡之島》,1880,油畫。
Arnold Böcklin, *The Isle of the Dead*, 1880, oil on canvas.

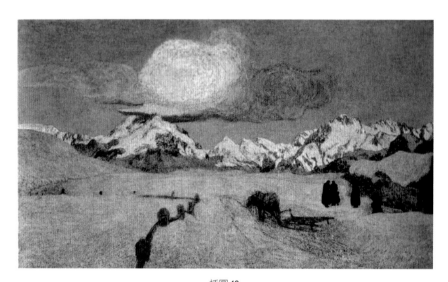

插圖 12
塞岡提尼，《死》，1899年，油畫。
Giovanni Segantini, *Death*, 1899, oil on canvas.

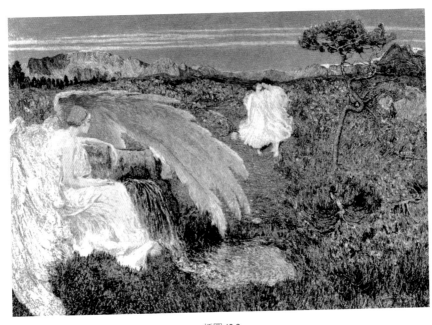

插圖 12-2
塞岡提尼，《愛在生命的春天》，1896年，油畫。
Giovanni Segantini, *Love at the Fountain of Life*, 1896, oil on canvas.

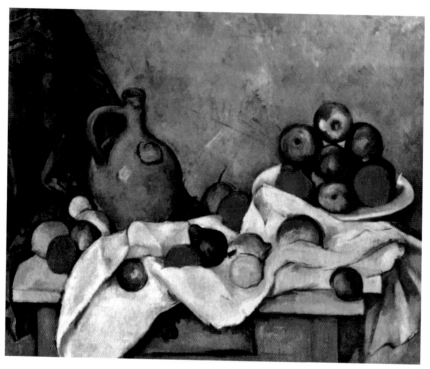

插圖 13

塞尚，《靜物：布料、壺、水果碗》，1893-94年，油畫。

Paul Cezanne, *Stilleben：Draperie, Krug und Obstschale*, 1893-94, oil on canvas.

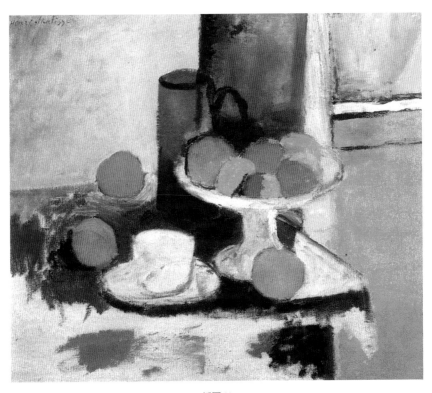

插圖 14
馬蒂斯，《柑橘靜物畫》，1899年，油畫。
Henri Matisse, *Still Life with Oranges*, 1898, oil on canvas.

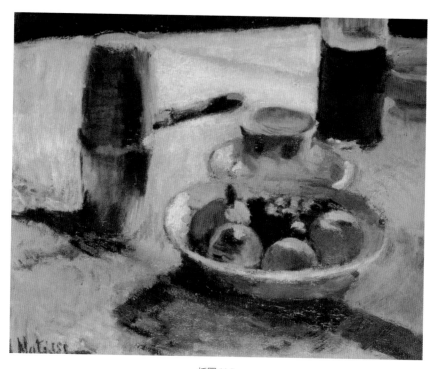

插圖 14-2

馬蒂斯，《靜物：水果和咖啡杯》，1898年，油畫。

Henri Matisse, *Fruit and Coffee-pot*, 1898, oil on canvas.

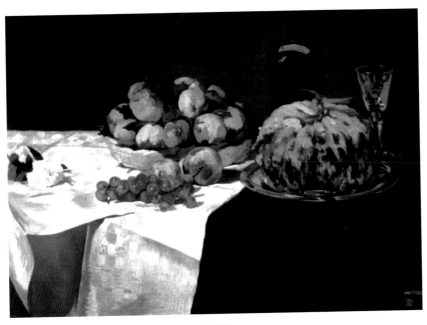

插圖 15

馬奈，《靜物：甜瓜與梨子》，1866年，油畫。

Édouard Manet, *Still Life with Melon and Peaches*, 1866, oil on canvas.

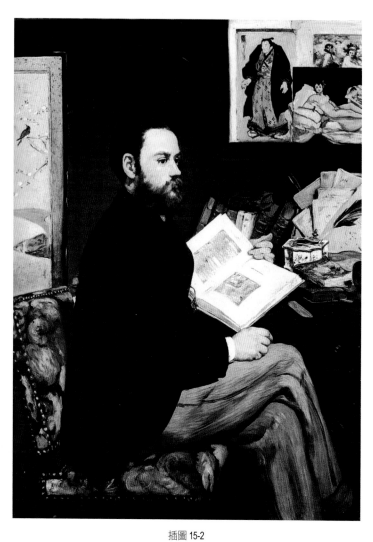

插圖 15-2
馬奈，《左拉肖像》，1868年，油畫。
Édouard Manet, *Portrait of Emile Zola*, 1868, oil on canvas.

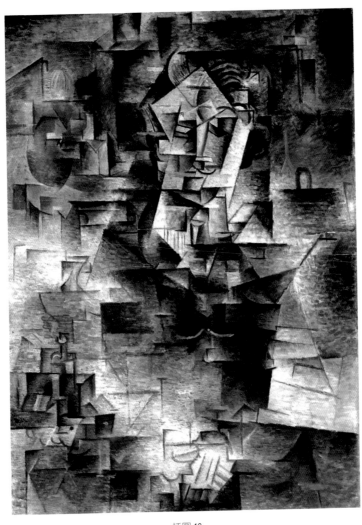

插圖 16

畢卡索,《丹尼爾-亨利‧卡恩維勒的肖像》,1910年,油畫。

Pablo Picasso, *Portrait of Daniel-Hemry Kahnweiler*, 1910, oil on canvas.

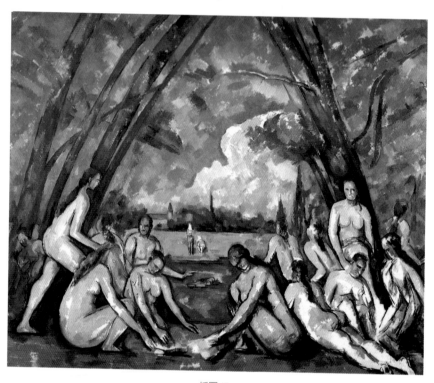

插圖 17
塞尚，《浴婦圖》，1906年，油畫。
Paul Cezanne, *Bathers*, 1906, oil on canvas.

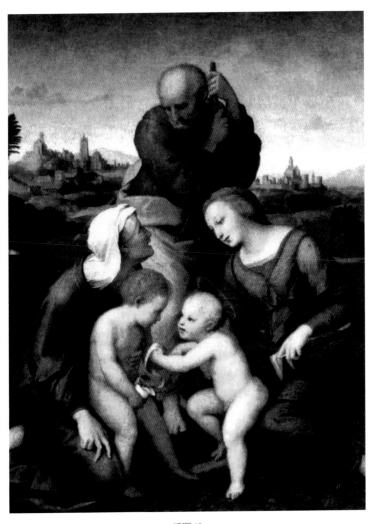

插圖 18
拉斐爾，《聖家族》，1507年，油畫。
Raffaello Sanzio, *Holy Family*, 1507, oil on canvas.

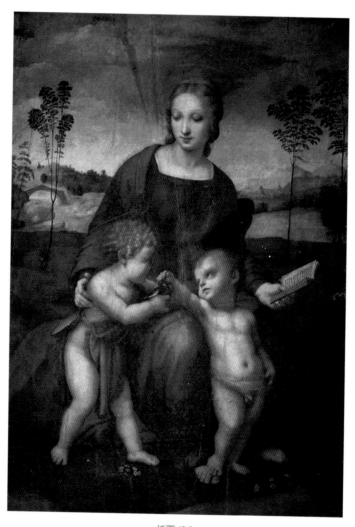

插圖 18-2

拉斐爾，《聖母子與施洗約翰》（又名：《拿金鶯的聖母》），1507年，木板畫。

Raffaello Sanzio, *Madonna of the Goldfinch*, 1507, oil on panel.

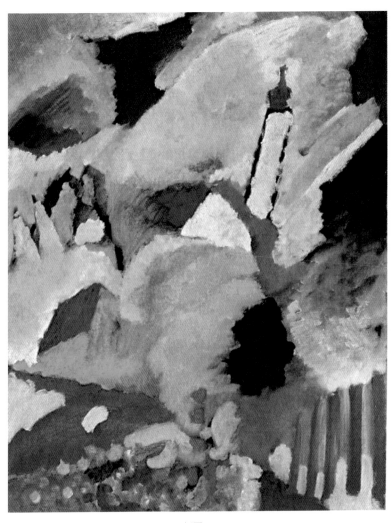

插圖 19
康丁斯基，《穆爾瑙教會 1》，1910年，油畫。
Wassily Kandinsky, *Murnau with Church 1*, 1910, oil on panel.

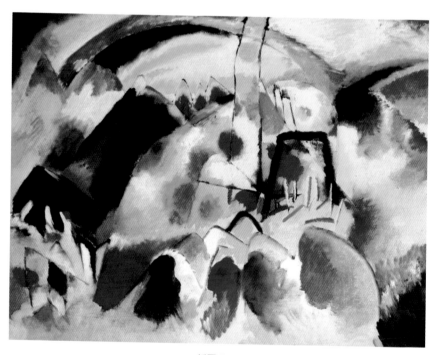

插圖 19-2

康定斯基，《有紅色斑點的風景第一號》，1913年，油畫。

Wassily Kandinsky, *Landscape with Red Splashes I*, 1913, oil on cardboard.

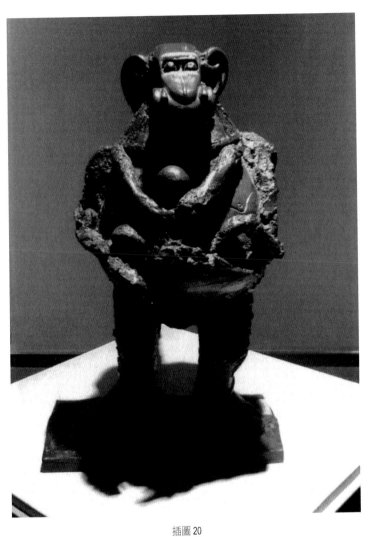

插圖 20
畢卡索，《狒狒與小狒狒》，1910，青銅。
Pablo Picasso, *Baboon and Young*, 1951, bronze.

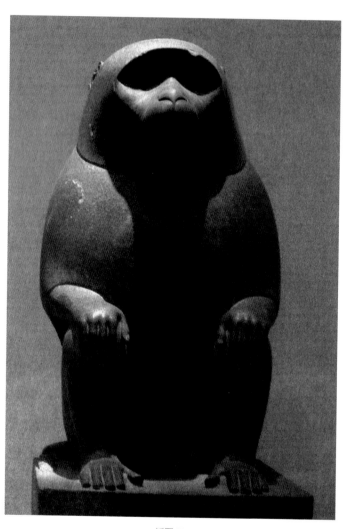

插圖 21
埃及猴雕，年代不詳。
Anonymous Artist, Egyptian Sculpture.

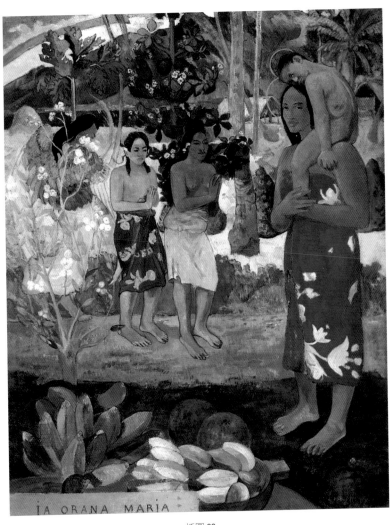

插圖 22
高更，《向瑪麗致敬》，1891年，油畫。
Paul Gauguin, *We Hail Thee Mary*, 1891, oil on canvas.

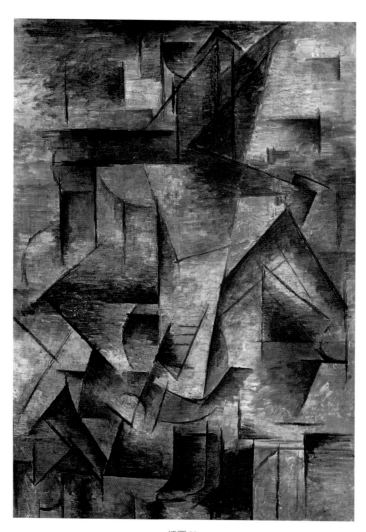

插圖 23
畢卡索，《吉他手》，1910，油畫。
Pablo Picasso, *The Guitar Player*, 1910, oil on canvas.

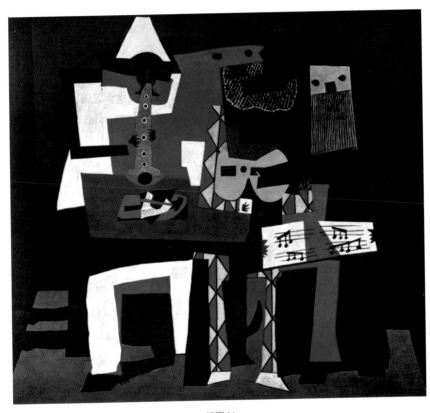

插圖 24
畢卡索，《三個樂師》，1921，油畫。
Pablo Picasso, *Three Musicians*, 1921, oil on canvas.

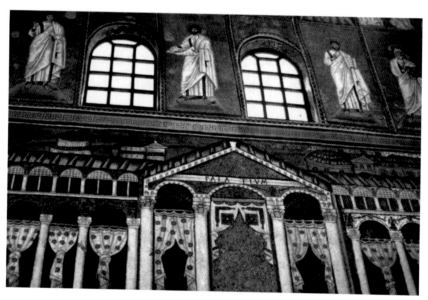

插圖 25
義大利拉文納，教堂內飾，鑲嵌。
Anonymous Artist, Mosaic, Ravenna.

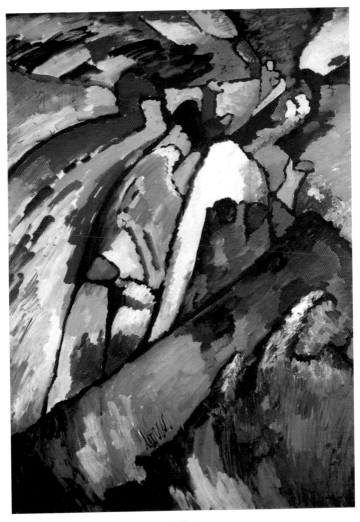

插圖 26
康定斯基，《即興 7》，1910年，油畫。
Wassily Kandinsky, *Improvisation 7*, 1910, oil on canvas.

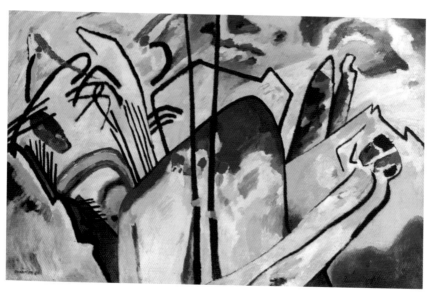

插圖 27
康定斯基,《構成 IV》, 1911年, 油畫。
Wassily Kandinsky, *Composition IV*, 1911, oil on canvas.

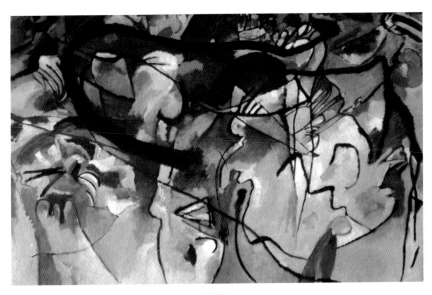

插圖 28
康定斯基，《構成 V》，1911年，油畫。
Wassily Kandinsky, *Composition V*, 1911, oil on canvas.

Contents

譯　例　　　　　　　　　42

序：重溫藝術中的精神　　45

德文版初版前言　　　　　72

德文版再版前言　　　　　73

上部　概論

1. 導論　　　　　　　　76

2. 精神運動　　　　　　83

3. 精神變革　　　　　　88

4. 精神金字塔　　　　　103

下部　繪畫

5. 色彩的心理作用　　　108

6. 形式與色彩的語言　　113

7. 理論　　　　　　　　146

8. 藝術與藝術家　　　　157

9. 結語　　　　　　　　161

譯　例

（1）　本書德文書名 Über das Geistige in der Kunst，英譯作 Concerning the Spiritual in Art。其中 "the spiritual"（das Geistige），用了西語中常見的構詞手段，以形容詞轉做名詞用。"the spiritual" 一詞本義泛指有精神內涵的東西，前人有譯為「精神性」，較為含混，且文法生硬。在本書中，多譯作「精神」，有時為免歧義，作「精神內涵」。

（2）　"spirituality" 一詞，也鮮譯作「精神性」，而作「精神內涵」。有時為簡練起見，譯作「神」，如「神形兼備」（the unification of form and spirituality）。

（3）　"subjectivity" 一詞，情形類似，一般也不作「主體性」，而譯作「主體用意」。

（4）　"materialism" 一詞，康氏意指一般的物質主義，所以不譯作「唯物主義」（Materialism），以示與哲學術語區別。

（5）　"material" 一詞，在書中有兩個用法，一是泛指與精神相對的事物，一是特指繪畫中與自然對象相關的處理，前者譯作「物質的」，後者譯作「物象的」。

（6）　"experience" 一詞，德文原文是 "Gefuehls erfahrungen"，指主觀感受，當譯作「體驗」，而非「經驗」。

（7）　"representation" 一詞，哲學和心理學文獻中一般譯作「表

象」，不過在本書中該詞是一般的藝術理論用法，指基於外在物象的藝術表現，所以譯作「再現」。與之相別，"presentation"則譯作「呈現」，指不依外在物象的直接藝術表現。

（8）"soul"一詞，常見譯法是「靈魂」，傳統本體論意味較重。在本書中，一般譯作「心靈」。

（9）"inner necessity"一詞，是本書重要術語，直譯應作「內在必然」或「內在需要」。考慮到康丁斯基借此詞是要強調內在精神力量對外在形式的驅動作用，故譯作「內在驅力」。

（10）"pictorial"一詞，在書中有獨特含義。康丁斯基借此詞，強調屬於繪畫自身的、不受外在因素制約的形式特徵，姑譯作「圖畫的」。

（11）"composition"一詞，詞義甚闊，可解作「作文」（文學）、「作曲」（音樂），在傳統繪畫理論中，則專指「構圖」。以康丁斯基及包浩斯為代表的現代抽象藝術理論中，"composition"一詞，有其獨特意義，專指圖畫自身的抽象形式組合，不涉及具體圖像內容。一般譯作「構成」，從慣譯。

（12）"construction"的詞義，與"composition"一詞頗有重疊之處，不過更側重藝術家構建藝術的行為特徵。考慮到「構造」或「建構」等詞，在當代漢語中使用過濫，本書借用傳統中國藝論術語，譯作「營造」。

（13）人名一概遵循慣譯，並括以原文。康氏所引文獻的出處，一概不譯，以便有心人檢索。

（14）註腳大部分為原書所有，其中已省略部分對當代讀者意義不大的文獻註腳。中譯者所加註腳，均有註明。

（15）書中插圖，除四例為康丁斯基原書所有，其餘均為譯者及編者據文字內容插入。區別之處，不一一例舉。

（16）原書中有圖示三例，用以演示色彩關係。譯稿中保留關鍵一例。其餘兩例所示內容，均已在文中清楚表達，故刪除。

序：重溫藝術中的精神

唐納德・卡斯比特[1]

康丁斯基的《藝術中的精神》一書問世已近一世紀，今日舊作新讀，意義何在？

有歷史的意義，更有現實的意義。歷史上，本書影響現代藝術百年，振聾發聵，惠澤深遠；現實中，藝術面臨康丁斯基時代同樣的窘境，在「內在生命」和「內在驅力」上失語，精神內涵闕如。

其實康丁斯基時代的窘境還遠不如今日嚴重。彼時，說「精神」，聽者尚且心領神會，今日，說「精神」，聞者卻不知所云。和如今不同，當年康氏的「精神」，乃是有宗教作支撐的「精神」。所以，他談藝術的體驗，盡可以說「滿紙鐘音」，談朝聖的經歷，也可以說「一堂畫意」，聽者自明其意，不以為奇。

1. 〔譯注〕唐納德・卡斯比特（Donald Kuspit），紐約州立大學石溪分校藝術系與哲學系教授，當代美國藝術評論名家。其著作《藝術的終結》（The End of Art）已出版中譯本。本文原是作者於2004年初在美國波爾州立大學（Ball State University）一次演講的記錄整理稿，經作者授權，譯作本書序言。

是東正教的鐘音，還是天主堂的畫意？不要緊。要緊的乃是同樣的精神體驗。莫斯科的教堂，雅典的神廟，或是長安的佛塔，都曾凝結著藝術化的宗教體驗，以及宗教化的藝術體驗。在那時，宗教體驗和藝術體驗，絲絲入扣、水乳相融。教堂是充滿藝術的教堂，藝術是裝飾教堂的藝術。神殿巍峨，四壁油彩，朝聖者眼觀之，心動之，感覺與心靈，色彩與情感，乃自成一體。外在可見之色彩，是內在不可見之精神的自然顯現。精神要有色彩作外衣，才得以彰顯力量，而色彩要有精神作內涵，才得以飽含意蘊。所以，康丁斯基力主，色彩和情感應有必然的合力，甚至這必然的合力，是出於本質的關聯，而非一般可有可無的文化聯想。

　　《藝術中的精神》成書於1911年，《藍騎士》年刊（*Blaue Reiter Almanac*）次年面世。憑藉它們，康丁斯基及其同道們讓讀者明白，他們的目的乃是「喚醒心靈，體驗物質及抽象現象背後的實質精神」。這種「背後的精神」，接近於真正的宗教體驗。而真正宗教的體驗，又是純粹的內心體驗。人們去教堂，投身安寧世界，坐忘塵世形色，自然會與心靈靠近。而康丁斯基堅信，抽象的繪畫，若能使人忘乎「萬象虛表」併入「幽深心田」，亦會有此良效。他相信，藝術作品的關鍵，不在其物理外

表，而在「情致」（mood）和「精神氛圍」（spiritual atmosphere）。所以，看畫的關鍵，也不在肉眼，而在「心眼」（spiritual eye）。肉眼只見外形，心眼才見精神，所以康丁斯基曾寫道：「爾等看畫，要看到象外之旨（what lies behind the painting）。」

藉由《藝術中的精神》，康丁斯基嘆惜，物質主義（materialism）如噩夢般橫行多年，掌控心靈，把人類生活捲入邪惡、無聊的玩樂漩渦。今日重溫其言，我們更當嘆惜，今人非但未從物質主義中警醒，物質主義噩夢反而深入藝術和社會的骨髓，並成為主流意識形態。康丁斯基把印象畫派（Impressionism）看作物質主義藝術的集大成者，可歎他還未有機會一睹今天的波普藝術（Pop Art）。今天的波普藝術家們，把傳媒藝術的地位抬高，並奉為主流藝術，並借此大行諷刺（Irony）之能事。然而，各位留意，他們的諷刺，徹頭徹尾都是對物質主義的諷刺，絲毫難見康丁斯基式的精神火花。

試問讀者，在波普藝術家安迪‧沃荷（Andy Warhol）的傳媒模特兒上〔插圖1〕，你能見到什麼精神火花呢？康丁斯基關注藝術的內在生命，乃是因為這種關注能使人警覺到物質主義生活的惡性情感效果，從而以批判的視角，達到情感的昇華。而波普藝術素來不相信任何內在的東西，更休提內在精神了，所以它

的諷刺手法，充其量也是表面的批判。這種諷刺，為物質主義添了些佐料，使之看起來似乎不那麼媚俗或老套，甚至頗有前衛藝術（avant-garde）的氣派，其實卻不過是虛有其表。其實，波普式的諷刺，本身就是對信仰的諷刺，與真正的精神內涵格格不入。

這種內涵淺薄的諷刺，在當代藝術圈蔓延，最後成為物質主義文化的一記標籤，這本身就是一個莫大的諷刺！我們的物質主義社會發現，不斷地諷刺自己，真不愧是一件好事，畢竟，有了自我嘲諷，人就不用費心於自我改變。於是乎，諷刺成為一種時髦，人人趨之若鶩。又有誰還記得，如今流於時髦的諷刺伎倆，曾經真的是前衛藝術家們，例如：瓊斯（Jasper Johns）用來針砭社會的精神武器〔插圖2〕。

康丁斯基在他一篇文章〈新藝術何為？〉（Whither the'New'Art？）中曾經說過，現代物質主義的重要表徵之一，是對技術革新以及由其帶來的物質便利的沉迷。可歎他還未有機會一睹今日我們對無所不能的技術浪潮的盲信，一睹今日社會物質財富的過度豐裕。我甚至懷疑，當代藝術圈已經被物質主義徹底征服，而要在當代藝術裡尋求精神意義，不亞於在大海撈針。當代藝術不屑於表達所謂的精神，也不敢於迎頭棒喝、點化世人。用康丁斯基用過的另外一個理念來說，當代藝術與「崇高」

（the Sublime）無緣，與觀眾內心的震撼也無緣。

自康丁斯基時代以來，物質主義爆炸式地增長，席捲藝術圈。到如今，它在藝術圈已有了明確的商業意識形態，表現出來的就是藝術家對公司資助的渴望。對很多人來說，藝術的意義，全在於是否獲得企業界首肯。於是乎，藝術品成了商品，商品身份成了藝術品的首要身份，市場價值成了藝術品的首要價值。如此，藝術以迎合外在目的為己任，誰要奢談藝術作品的「內在驅力」，當然是不合時宜且流於迂蠢了。這類有關精神的迂談，也就越來越陌生，越來越讓人難懂。儘管一些藝術家如羅斯科（Mark Rothko）〔插圖3〕和紐曼（Barnett Newman）〔插圖4〕還在堅稱，他們的作品意不在物質，而在精神，他們不是色彩的調理師，而是精神的挑戰者。但是有多少人真正去聆聽呢？

更具諷刺意義的是，藝術如今為商業物質主義效勞，倒是比它過去為宗教和貴族服務更能贏得喝彩。這看起來倒像個雙贏的好局面。商業界熱衷於支持前衛派的藝術自治理念（artistic autonomy），轉而又將此理念竊為己用。既然藝術能自治，商業為何不能我行我素，自得其便？通過贊助藝術，商業圈彷彿在宣揚，自己認可藝術的精神價值，自己在提升社會意識。然而我們的社會實在只是一個銅臭十足的社

會，那些受商業追捧的藝術品也實在沒有什麼精神價值。所以，所謂藝術精神，大抵也只能作為一個虛假的口號。我們的安迪·沃荷索性自詡為商業藝術家，甘於為商業歌功頌德，並以此為噱頭。這種藝術，和康丁斯基時代的教堂畫，以及康丁斯基自己的抽象作品，其追求的精神價值自是相去甚遠。總裁辦公室，任是如何附庸風雅，如何用藝術品裝扮出精神效果，也成不了教堂。安迪·沃荷的金色夢露，作為一個道地的商業肖像，無論如何也比不上馬列維奇（Kasimir Malevich）的抽象肖像作品〔插圖5〕〔插圖5-2〕。馬列維奇將其作品比作沙漠中的精神體驗，而安迪·沃荷的作品則是商業物質文化的縮影。安迪·沃荷以一種玩世不恭的方式，將那位身價不菲的過世女星，塑造成金光四射的聖物，殊不知這反而強化了她的世俗和空虛。黃金可以是最神聖的東西，也可以是最污穢的東西，而安迪·沃荷藉著障眼法將這兩種意義刻意混淆，呈現的不過是一個極端物質化、虛無化的夢露。將物質價值與精神價值移花接木混為一體，無非是暗渡陳倉、掩人耳目而已。

上文提到，當代藝術的精神危機比康丁斯基時代更甚。康丁斯基尚且能看到，藝術面臨精神危機，而今日的藝術家連危機也看不到，因為在他們的藝術字典裡，從來沒有精神，而只有物質的成功。巴祖恩

（Jacques Barzun）所說的現代藝術的宗教情懷，哪怕是私人的、近乎個人心靈儀式的那種藝術宗教情懷，也都已不復存在。就算博物館為藝術品刻意營造聖潔氣氛，也不過聊以自慰罷了，不具實質效果。康丁斯基可以寄懷於藝術的宗教，並為之奮鬥終生，而今人已將藝術的宗教置若罔聞。所以當代的藝術學者和評論家索性也將康丁斯基、馬列維奇和蒙德里安（Mondrian）這些藝術大師們的精神論著束之高閣，認為那不過是他們藝術創作之外的應景之語。最後的宗教藝術，即被格林伯格[2]（Clement Greenberg）稱之為「純粹主義」的藝術〔插圖6〕，今天已經成為歷史，只能在教科書中一見清容罷了。

當然，最為嚴重的莫過於藝術信念的闕失。康丁斯基相信，色彩可傳達情感，心靈的生活必能通過物化媒介傳達，所以藝術家看似信手幾筆，實應飽含胸臆。這種信念，今日已遭遺棄。今日的藝術，追求的是不懈的物質化和媒體化（mediafication），讓作品淪為商品，而康丁斯基所堅信的那種精神體驗，那種作品背後的主體呈現（subjective presence），已是蕩然無存。用康丁斯

2. 〔譯注〕格林伯格（Clement Greenberg, 1919-1994），美國藝術批評名家，活躍於二十世紀中期。他以形式主義立場，力推現代實驗藝術，在現代西方藝術圈享有盛名，也備受爭議。

基的話來說，現在的藝術是只有軀殼的藝術，是丟了魂的藝術。既然主體呈現不再，既然「象外之旨」不再，一切就乾脆都倒轉過來，安迪‧沃荷和史特拉（Frank Stella）如今吹捧的信念是「所見即所得」（what you see is what you get）。如果你所見到的就是你所得到的，那麼，藝術當然就不需要什麼內在的驅力，不需要為自身的存在尋找主觀依據，因為藝術只需要外在的客觀存在。所以，今人雖大多樂於在藝術的物質形式和社會意義上理論一番，其實鮮有人試圖與藝術家感同身受，真正用心體驗藝術。多數當代藝術家，已經離棄精神信念。格林伯格曾認為立體主義繪畫中有去精神化（despiritualization）、去神秘化的趨勢，這一趨勢在當代藝術裡是徹底完成了。

　　說起格林伯格，他的現代主義繪畫論，恐怕要算是藝術理論中去精神化的集大成者。格林伯格對現代藝術的理解方法，是將其還原到對繪畫媒材的分析上，而這種物質化的還原法，也導致藝術的完全客體化。哲學家懷特曾形容一些人「幹勁十足，不得要領」（misplaced concreteness），這用在格林伯格身上是再恰當不過的了。格林伯格認為「大凡史上的藝術大師，其偉大之處，乃在於能合理運用顏料（pigment），營造出『抽象』的視覺效果」，

又說「大師之所以為大師，並不是因為如他們自己所想那樣，能將無生氣的材料，經一番醞釀，就昇華出精神和藝術來。」這番話暴露了格林伯格的真面目，他與史特拉和安迪·沃荷之輩一樣，都是貨真價實的物質主義者。對他們而言，所謂藝術的精神內涵，所謂藝術的精神呵護，不過是物質效果的嚴重錯位，是物理作用的天真誤導。換言之，所謂藝術的精神內涵，不過是因為對藝術材料的運用所帶來的一種副現象（epiphenomenon）。既然如此，奢談藝術的精神，乃是誤解藝術。所以，他們千方百計要把藝術的精神內涵當作非必要的內容，加以剔除。如此看來，所謂誠實的藝術，就只限於對藝術材料——也包括社會性的材料——的運用了。所以，要說某個藝術品有「精神」，就是說它的材料運用成功了，讓觀者有所感受，如此而已。

如按他們所說，那執畫筆的藝術家與拿大勺的廚師，區別何在呢？廚藝「大師」們，無不深諳食材配料的運用火候。經過一番醞釀煎炒，他們的「作品」色香味俱全，這豈不就是真正的藝術嗎？

我們常說，藝術家須得在物質材料上施以主體用意（subjectivity），使之具有生氣和活力，或者說，藝術家必須時時心懷深切的主體用意，體察內心的精神靈感，且只有能將藝術體驗化作個人心路

歷程的人，才真正能稱得上是藝術家。這些素來為我們所珍視的觀念，在柏林伯格們的藝廚論中，倒成了奇談怪論。不用說，他們為藝術構想的物質主義革命，單就情感上而言，就已經是反動革命了。

說時下的藝術界的危機比康丁斯基時代更甚，還有另外一個因素值得注意，那就是，曾經的前衛藝術，如今業已成為藝術上的慣例（convention）乃至俗套。當年康丁斯基在一篇文章〈論形式追求〉（On the Question of Form）中提到，他從事藝術創作的動力，很大程度來自於他對藝術慣例的厭倦，以及對「無限自由」的追求，即追求「從業已完成其歷史使命的藝術形式中解放出來，從老的形式中解放出來，創造不拘一格的新形式」。這種對自由形式的追求，體現的乃是對真情實感的追求。康丁斯基堅信，「真情實感，抒發得當，自會激發藝人和觀者」。

可惜這種前衛藝術的叛逆和創新精神，前衛藝術對藝術原則的探索態度，如今已煙消雲散，徒剩忸怩作態、自欺欺人的空殼。考慮到當初前衛藝術誕生的本意，就是對一切慣例的叛逆，那麼，一旦前衛藝術也成了某種慣例，其實就意味著它的破產。

康丁斯基本人對前衛藝術的探索，即他創造的即興藝術（Improvisation）的命運。按斯特勞登（Richard Stratton）所說，《藝術中的精神》一書，對

前衛藝術思維方式的發展歷程上有著獨特的地位。寫作此書時，康丁斯基本人的藝術創作發展正處於關鍵期。書中表明的某些理念，比如藝術形式創造的不可預見性，藝術創造的即興性，後來在他的藝術創作中都得以實現。換言之，《藝術中的精神》本身是一部前瞻和預見性的著作，而不是像一般的理論著作一樣，只限於回顧與總結。「即興」，即「Improvisation」一詞，在西語裡分拆詞源，本意則是「不可（im-）預（pro-）見（vision）」。真正的即興創作比一般借運氣或衝動的自發創作，要更有內在的生機。康丁斯基的基本立場很明確：純粹的藝術，乃是即興的發揮，而這即興的發揮，須源於內心的生機，否則，無須勞神。

逝者如斯，即興藝術今日也成了塗鴉，成了俗套。曾經由前衛藝術家們創造的種種青澀卻生動的藝術形式，如今已圓熟過度，再難有所改變，曾經為前衛藝術家們孜孜以求的情感解放，如今已成為尋常窠臼。套用前衛藝術前輩康丁斯基自己的話來說，前衛藝術如今已經完成其「歷史使命」，如昨日黃花般日見凋零矣。

康丁斯基的摯友馬可（Franz Marc）曾在《藍騎士》年刊上寫道：「我們在新與舊的分水嶺上探索。我們對慣例沒興趣，而只想追求有生氣的東

西。我們竭盡全力，就是為了扔掉習慣的拐杖，探求藝術中那些自然生發且自有活力的東西。我們指出藝術慣例中的問題所在，目的是為了找到背後的力量。感謝造物主（Nature），總能源源不斷惠賜藝術家以力量，掃除那些了無活力的垃圾。」

看來造物主也有看走眼的時候。在現代尤其是後現代時期，它似乎忘記了惠賜精神的力量，且偏愛起了無活力的垃圾！前衛藝術如今已經成了一種習慣、一種陋習，就算徒有幾筆物質化的粉飾，也難有什麼精神氣息。試問讀者，有幾個當代藝術作品，不是拄著前衛習慣的拐杖？有幾個當代藝術作品，真正擺脫了帶著前衛藝術的窠臼？有幾個當代藝術作品，富有內在的精神活力，足以讓人百看不厭，且屢獲啟示？

不容否認，有些當代藝術作品，的確也富含豐沛乃至深切的情感，不過，真正做到情畫合一、形神兼備的大作，仍是鳳毛麟角。這樣的評價也許略顯沉重，但我堅信，康丁斯基寫作《藝術中的精神》時藝術面臨的種種沉屙固疾，到如今確已積重難返，而康丁斯基宣導的那種隨心所欲遊刃有餘的即興藝術，在如今複雜的藝術界，反倒顯得天真而不合時宜了。十九世紀德國名醫菲爾紹[3]（Rudolf

3. 魯道夫‧菲爾紹（Rudolf Virchow, 1821-1902）：德國醫生和病理學家。

Virchow）曾經說：「我解剖屍體無數，從未見過半個靈魂」，康丁斯基將之譏笑為由科學物質主義造就的鼠目寸光。從某種意義上說，格林伯格算得上是藝術批評界的菲爾紹，而史特拉和安迪·沃荷的作品就有如由高級技術零件武裝起來的屍體，徒有軀幹，毫無精氣。

不知我們是否可以回敬當下藝術圈的菲爾紹們一個問題：設若有人能解剖開千百具當代藝術作品，他能看到幾個靈魂？假設他真的很幸運，真能看到幾個當代藝術的靈魂，那麼這些靈魂是否安康？

有人也許不禁要反問，康丁斯基式的即興藝術，到底又是如何能避免史特拉和安迪·沃荷作品的命運，免為行屍走肉呢？即興藝術到底有什麼不同尋常呢？

如果說，科學物質主義的要義，乃在於其測度（measure）和量化（quantify）的能力，那麼，康丁斯基即興藝術的要義，則在於排斥測度和量化。對康丁斯基而言，藝術作品本身必須完全超越科學化的操控和分析，顯示出不可測量、大象無形的特性。藝術作品的物質外表，當然是可以測量，但藝術作品本身必須顯示出不可測量的精神氛圍。遠古時期，人們對那些深不可測、遙不可控、崇高的東西，心懷畏懼，所以，他們的藝術，往往集中力量

去刻畫可測的對象，並試圖傳達出把握世界的自信。康丁斯基的即興藝術理念，則反其道而行，刻意要營造崇高而不可測的內涵，這也就是為什麼他要深入教堂，尋找奧秘的精神氣氛的原因之一吧。

他當然要用到色彩，不過對他而言，色彩的內在體驗必須要有不可測的特性，色彩必須要超越其本身的外在環境，擺脫掌控，真正顯出其非物質的特性。我們知道，色彩是空間中的一部分，並能營造空間感，不過，因為色彩只對視覺感官產生作用，與觸覺無關，所以，用伯倫松（Bernard Berenson）的話來說，「色彩往往能顯得廣闊無邊且不可捉摸」。在《實體的測度》（*The Measure of Reality*）一書中，克洛斯拜（Alfred W. Crosby）申論說，「西方科學唯物主義的基礎，乃是將時間與空間加以分割，成為可測量的模組單元，自成一體。」而康丁斯基的即興藝術，其精神效果的目的，卻要呈現不加分割的色彩本性。在他筆下，色彩顯得既無空間性也無時間性，成為非客觀的色彩。在這一點上，康丁斯基顯出其與秀拉（Seurat）〔插圖7〕〔插圖7-2〕這樣的客觀色彩藝術家截然不同的觀點。康丁斯基並不執著於應物象形、隨類賦彩的原則，他的用色並不拘泥於對象之中，而是似乎總浮在對象之上〔插圖8〕〔插圖8-2〕。如此，色彩看起來就有了無定形的主觀姿態，獨立存在於可測的透視框

架之外。

　　科學物質主義的空間理念，強調的是測度、秩序、精確等原則，在藝術裡它充分體現在傳統西方繪畫的理性透視結構上。康丁斯基對所有這些原則的背叛，從一個角度看，似乎走入了完全非現實、非理性的精神病態中；換另一個角度來看，他卻開啟了視界的一種新的可能性。的確，即興藝術將我們拉回真純的視界，在此視界中，我們與現實達成天然的精神和諧，達成內在的關聯，而不是通過物化測定、人為計算的關聯。現實可以不同方式呈現在人們眼前，它可以清晰的、可控的、有區別的方式呈現出來，也可以自由的、貌似抽象卻實有自發表現力的方式呈現。兩種方式中，康丁斯基選擇了後者，選擇了大象無形。

　　說到這裡，我認為，康丁斯基的即興藝術，因其推翻了西方藝術長期以來的量化圖畫模式，所以比立體主義藝術更具有本質的革命意義。畢竟，立體主義繪畫，無論其視覺效果如何不可捉摸，還是有其自身的量度邏輯可循。

　　康丁斯基的即興藝術告訴我們，藝術家居然可以憑藉叛離精確量度這類典型的現代視覺方式，來達到藝術的現代性，藝術家也居然可以憑藉倒退到一種被科學物質主義拋棄的原始視界中，來達到前

衛式的進步。以一種反現代，求得另一種現代；以一種退步，求得另一種進步，這其中的精義，實在值得後人玩味。

　　一般讀者，讀罷《藝術中的精神》後，腦袋中或有一個問題始終揮之不去：康丁斯基反復強調精神體驗，到底是何用意？關於精神體驗，康丁斯基並未有明確的定義，只是將其與宗教體驗聯繫起來，並稱其為內心生活的核心。德國評論家蘭克海特（Klaus Lankheit）認為：對康丁斯基而言，精神體驗指的是「藝術創造的『自由』」，另外一位德國評論家史密德（Wieland Schmied）則覺得，藉由精神這一理念，康丁斯基要提出「藝術的宗旨問題」。他們二位的理解各有其理，當然也都不夠全面，下文我會指出他們在把握康丁斯基精神概念的根本缺失。不過目前我們要看到，二位評論家的理解已清楚指出，康丁斯基對精神藝術的追求，起源於一種危機意識，這危機意識又表現為兩個方面：一方面，如蘭克海德所說，康丁斯基時代面臨著創造的危機。也就是說，藝術創意中到底能有多少的主體自由，這已經成了問題。如果創意不是完全的主體自由，而是要被客體的物理必然所束縛，那麼創意就不是真正意義上的自由。另一方面，如史密德所說，康丁斯基時代還面臨著藝術宗旨的危機。也就是說，在一個現代物質主義社會中，所謂精

神的藝術是否還有存在的必要。後一個危機，當然也涉及到康丁斯基個人的危機，即他對自己的藝術宗旨的不確定。概言之，折磨著康丁斯基的精神危機，事關藝術創造和藝術意義中的自由和必然的關係問題。

恐怕接下來最迫切的問題是：藝術的創造力，是否能與科技的創造力相抗衡。科技為人類帶來諸多福利；藝術又能帶來什麼？科學助人理解大自然，技術發明為生活提供便利；藝術又能理解什麼，為生活提供什麼便利？注意，當我們這麼追問的時候，事情變得有些蹊蹺了。長久以來，人們習慣問的問題是，生活能為藝術提供什麼？而到了現代，問題居然變成了，藝術能為生活提供什麼？

這種無可救藥的態度逆轉，逼迫康丁斯基重新思考藝術創意的根本，重新思考藝術的宗旨。他不得不為藝術創造賦予一個宗旨，並要強調，此宗旨不歸於社會俗例之列，而是要用於人性的感化（humanly transformative）；而同時，康丁斯基還不得不在一個徹頭徹尾的物質主義世界裡，在一個把迎合物欲當作藝術宗旨的世界裡，讓這種感化人性的聲音，變得鏗鏘有力。

正因如此，康丁斯基近乎頑固地堅持，在一個棄絕精神追求的物質世界，藝術仍應是精神的收容所和避難所。蘭克海德和史密德對康丁斯基的解

讀中，忽略了關鍵一點，即康丁斯基在表達其有關藝術精神的觀點時，採取的是一種爭論乃至戰鬥的姿態。身為讀者，本人常為《藝術中的精神》一書所透露出來的意志力量所觸動。是的，對康丁斯基而言，精神是一種力量，精神主義的態度需要通過與物質主義態度的對抗和戰鬥才得以存在。精神內涵只有通過對物質主義的抵制與超越，才能真正誕生，並感化藝術和人生。而這種抵制與超越，在本質上說，是宗教性的。

我們知道，真正實現宗教雄心，達到聖人心境，必須要超越凡俗世界的重重阻礙，達到非凡的體驗層次。宗教的心靈境界，比塵俗境界必然更鮮活、更有生氣，人若身臨其境，往往有如世紀初創。我相信康丁斯基也把自己當作某種意義上的聖人，現代藝術的聖人，或者起碼是某種預言的先知。其即興抽象藝術，其立意在於出世的（otherworldly）的存在與體驗，這與傳統宗教立意實為一致。借用早期基督教語彙來說，康丁斯基的藝術用意與宗教立意一樣，都是要顯現「創造力」，顯現「靈與物的鬥爭」，顯現「光與暗的鬥爭」，要「給世界以生命，並在內心中讓其生生不息」。如史密德所說，康丁斯基似乎將自己投入到一種創世紀般的原初狀態，並要見證世界從內心創造的那偉大瞬間。史密德用「宇宙景觀」（Cosmic

Landscapes）來形容他的這種視野，這裡所謂宇宙景觀，其實是指一種心靈微觀宇宙的原創過程。無疑地，這心靈的原創包含著關於存在的最深切的情感。

對於康丁斯基而言，藝術的基本形式因素，雖有入世之物性，卻應有出世之意義。照此看來，非客觀（non-objective）繪畫，乃是出世的藝術方式。非客觀繪畫，或者說抽象繪畫，借藝術作品的純粹形式的動力，來體現存在的鮮活。對康丁斯基而言，非客觀藝術乃是藝術家超越物化和功利的現代世界的唯一方式。換言之，比起客觀反映世界的藝術，或者以客觀性和實用性為己任的藝術，非客觀藝術有著更高的本旨。如果說，現代科學發現了物質世界的必然性，並將其發揚傳承，那麼，非客觀藝術，則憑藉蔑視這物質的必然，發揚了主體的自由。康丁斯基的行文本身就流露著這樣的蔑視，當然他的蔑視表達得優雅含蓄，比今天概念藝術家們的偽史詩文辭高明得多。

如此看來，事情又頗有諷刺意味了。康丁斯基的非客觀繪畫，雖素來被尊為具有革命意義的現代主義繪畫，其骨子裡卻有著某種反現代的精神。格林伯格曾說，抽象藝術反映了現代物質主義的實證精神，然而康丁斯基的抽象藝術顯然不屑於此道，恐怕這也是為什麼格林伯格不屑于康丁斯基吧。格

林伯格根本就不相信什麼超越現實，用康丁斯基在《藝術中的精神》的一句話來說，他是心甘情願地接受「物質主義的專制」。上文提到，格林伯格認為，所謂「精神」，無非是借擺弄物質材料所獲得的副效果，所以，對他來說，精神應該是物質的從屬者，而非超越者。看來，面對這樣的極端主義，我們有必要強調，迫使康丁斯基寫作《藝術中的精神》的精神危機，的確是一場有關超越的危機，有關宗教性的信念危機，即對自身能否超越客觀物界，達到主觀創意的信念危機。

接受過傳統藝術訓練的康丁斯基，曾經也的確懷疑過藝術是否能承載創造性的超越，懷疑藝術是否能借助對世界的再現（representation）來超越它，並顯出藝術家的精神優越感，顯出藝術家的創造主體性比物化的客觀現實更具人性〔插圖9〕。藝術家的創造，在根本上乃是將其自身的主觀意願投射到客觀現實中去，在客體中創造，並讓客體在物性之外，顯出人性的意義。將客觀現實的某些相貌，移用過來作為藝術家主體用意的感覺形式，為客觀現實注入了它本所未有的精神意蘊。不過，處在精神危機中的康丁斯基，基於對自身創造力的懷疑，對藝術的這類再現目的的懷疑，使他最終放棄了對客觀世界的再現，而採取直接的呈現（presentation）方式，

呈現自己在客觀繪畫實踐中幾乎遺忘的主體性。從某種意義上說，康丁斯基以這種方式重新肯定了藝術在創造超越上的神聖權利，並借此重新發現了自身的主體性，也治癒了自身。換一種表述，可以說，他實際上是通過將藝術主體化，來重拾對自身和自身創造力的信念，也為藝術賦予了超越的精神目的。按古希臘醫學，「危機」一詞系指某種頑疾進入或要惡化或要好轉的關鍵時期。我們可以說，康丁斯基的危機時刻，正是他從自身的主體性頑疾中走出來，獲得個人創造的全新意義，並借此忍受這物質世界的客觀現實，隨之超越它。

用弗蘭科爾（Viktor Frankl）的話來說，康丁斯基曾面臨的是「存在的神經症」（existential neurosis），或者說是「意義意志的挫折感」（frustration of the will-to-meaning），即感覺在一個由科技物質主義統治的世界裡，人的生命，尤其是內在的生命，變得毫無意義，同樣的作為內在生命的呵護者，藝術也變得毫無意義了。這樣的危機當然是精神的危機，因為它導致人們不再相信精神體驗的實在性。弗蘭科爾概括，精神性的存在需要從三種東西中獲得解放，即：人的本能；遺傳的取向，以及生存環境。換言之，精神體驗的存在，宣告精神從自然和本性中獲得自由。用貝克（Ernest Becker）的話來說，精神性意味著從生物性的

約束中獲得個人自由。總而言之，精神或者主體的自由，即是超越自然和社會的種種外在約束。

從更廣的角度來說，精神性意味著人的一般體驗的廣義超越。弗洛姆（Erich Fromm）將這種廣義的超越稱之為「X體驗」或者說「奧妙體驗」（mystical experience），是構成「宗教式態度」的「基礎」（substratum）。人的廣義超越，要求對世界、對歷史，以及對受世界和歷史約定的自我，有一個否定的嘗試，進而，從這些否定中，將無我的、廣泛的愛的力量解放出來。這種X體驗「只能通過詩或者視覺的符號才能表達」，並通過不同方式的宗教定向表現出來。弗洛姆指出，關於實現X體驗的方式，我們誠然可以用概念化的方法來加以總結，不過，關鍵一點是要理解，精神超越「並不只是指向一個高高在上的神，而是指自我的超越。精神超越的目標在於人本身。」這就是說，廣義上的精神超越是內心從威權的統治中解放出來，無論這威權是神，還是人。精神性將人和動物區分開來，動物無法領會超越，甚至從不會想到超越，因為超越根本不在它們的生存視野之中，它們完全生存在生物本能這個威權的控制下。對於存在者而言，越是少受本能的統治，就越能獲得超越，並享受廣義上的超越體驗。

超越的情感，其核心是對於廣義宇宙的一種重

新親近。伯恩（David Bohm）對此有過一種描述，在我看來非常契合對康丁斯基藝術的理解。他認為，奧妙體驗「即是深不可測的體驗，在這種心智狀態下，人不再感到自身與整個世界有分離。」或者說，在這種心智狀態下，人不在被日常的世界所限定和測度。佛洛德把這種體驗形容為「深海體驗」（Oceanic Experience），並認為它是一種規避性的自我陶冶。這種說法當然準確，但是卻容易忽視一點，那就是，在一個陌生化、無動於衷且缺乏同情心的社會裡，這種規避性的自我陶冶是有其存在的理由甚至是必要的。在一個情感匱乏、精神散漫的社會裡，深海體驗為人提供健康的規避和自我陶冶，與身邊的現實暫時絕緣，同時卻與更大的現實融為一體。深海體驗同時將人從充滿著社會醜陋的世界中脫離出來。從這些角度看來，奧秘體驗提供一種重要管道，讓人在一個情感上不健康的社會裡，保持情感健康。而且，它通過對社會現實的某種蔑視，達到對核心自我（core self）的保護和維繫。它讓人保持一種真純的自我，使之免受內在的污染，讓人免於成為物質主義社會的犧牲品。

康丁斯基的抽象藝術，試圖傳達這種奧妙體驗。他通過對世界的抽象呈現，來試圖超越世界。起初，他試圖在自然題材中尋找這種超越。藉由這

種似曾相識的浪漫主義發現，康丁斯基將自然中的必然性轉換成超越性。換句話說，他的抽象處理，是試圖為我們以本能方式感知的自然賦予精神，或者說，在自然自身給予的樸素色彩上賦予精神。對康丁斯基而言，鮮豔的色彩不僅是自然生命力的信號，更是外在生命存在的證據。色彩，是奧妙體驗在塵世中的載體，經由它，內在的超越才顯得可能。康丁斯基的即興藝術，歸根結底，就是色彩的奧妙體驗，是色彩的顯現（Epiphanies）。為了表現這種色彩的內在超越體驗，康丁斯基將色彩從畫面的輪廓線解放出來。在他的即興藝術裡，色彩沒有輪廓，顯示出一種無拘無束、無邊無涯的擴張力，讓人有如身臨無邊的宇宙。

　　一個哲學式的問題擺在康丁斯基面前：這種超越，是否構成藝術的本質？也就是說，藝術是否必然能從客觀給予的自然和社會中，找到自由並傳遞自由？抑或，所謂藝術超越，只是自然和社會諸多面相中的一種？最終借助對自身超越能力的發現，康丁斯基確信，藝術能表達人的超越意志，並使人區別於動物。發現人的內心訴求，意味著發現人的內心生活中有一種東西，可以抵制並超越外在的必然。這些外在的必然，包括了馬可所說的慣例或窠臼，所以他與康丁斯基對不落窠臼的追求，標誌著

他們從外在的必然中解脫出來的決心。康丁斯基式的即興藝術，其實就是一種精神的操練，旨在形成個人自由和超越的感覺。

　　今天我們面臨的問題，卻是精神的自由本身變得越來越即興化，也越來越不確定和不可靠。很不幸，這大概是無可避免的，因為今日的精神體驗，已經沒有了宗教情感的聯繫。宗教體驗已逐步失去可信度，精神自由的想法也在知識領域中顯得不再可信。然而，真正的問題委實不是知識的問題，而是情感的問題。真正的問題是，當今的藝術家，是否還有康丁斯基般的情感能力，是否還能如他那樣，有能力和勇氣去經歷情感的磨難和抗爭。和康丁斯基一樣，如今的藝術家也站在世紀交替的關頭，只是，如今的世紀已不是當初的世紀。康丁斯基的世紀，已經完結，而今天的藝術家卻不知維新革命從何開始。今日的藝術家，可能甚至都無法像康丁斯基那樣認識到，藝術若要有新生，必須得首先重拾舊念。康丁斯基相信，藝術家必須和那些「人性的殉道者」一樣，為精神而活，並以自身的藝術去「喚醒」精神生活。這些信念，如今看起來卻荒唐可笑。《藝術中的精神》的第三章談論「精神變革」，然而康丁斯基用藝術所開拓的比畢卡索更具有革命意義的那場精神變革，在今天遭遇了失敗。我懷疑當代藝術是否真的有去嘗試讓人改變

生活方式、改變精神態度。我懷疑是否有藝術家如康丁斯基那樣堅定地相信，藝術是精神生活中最有力的一環，能讓人找到精神的安寧。我也懷疑，藝術家是否還像康丁斯基那樣，認為藝術是發現個人內心真理的最好途徑。

所以，當今藝術的最大問題，是藝術家不再相信藝術就是精神生活的一環，更不要說最有力量的一環。他們不再相信，藝術活動就是精神活動。

是的，我的確在悲觀地提示，精神藝術的未來前景黯淡。但是，正如康丁斯基和馬可所強調，也許只要寥寥幾個心懷虔誠的藝術家，就足以幫我們重拾信心。我們當然也不需要期望，未來的藝術會將所有人帶出物質主義的噩夢。今日的問題是：那寥寥幾個願意重鑄精神的藝術家，到底在何方？而且，誰能讓我們相信，他們就是那幾顆寥寥晨星？當超越的理念在我們的世界裡已經顯得迂腐和不可理喻時，藝術家如何讓它重獲新生？康丁斯基有一種救世的情結，也有一種殉道的情結，然而這種情結，在今日亦於事無補。在今日的世界，去考慮精神超越乃至奧妙體驗，成為一個無比艱難的任務。我們今天的生活看起來比任何時候都完整，這種物質性的完整卻在無形中篡奪了我們的主體性。從而，要對外在的物質力量的約束，採取一種批判性

的立場，就顯得無比艱難。每一次對外在約束的批判性分析，隨機可能成為另外一種約束的依據。

　　總之，今天的藝術家比任何時候都更難成為精神藝術家。然而，也只有做到精神藝術家，才能在這物欲橫流的世界裡，成為真正的藝術英雄，成為我們時代中的康丁斯基。

參考文獻

1. Silvano Arieti, The Will to Be Human (New York: Quadrangle Books, 1972).

2.. Ernest Becker, The Denial of Death (New York: Free Press, 1973).

3. David Bohm, Wholeness and the Implicate Order (London: Ark, 1983).

4. Viktor E. Frankl, The Doctor and the Soul (New York: Bantam Books, 1967).

5. Rainer Funk, Erich Fromm: The Courage to be Human (New York: Continuum, 1982).

6. Clement Greenberg, Arrogant Purpose, 1945-1949, The Collected Essays and Criticism (Chicago and London: University of Chicago Press, 1993).

7. Wieland Schmied, "Points of Departure and Transformations in German Art 1905-1985," German Art in the 20th Century: Painting and Sculpture 1905-1985(London:Royal Academy of Art and Munich: Prestel, 1985).

8. Wassily Kandinsky, Concerning the Spiritual in Art (New York: Dover, 1977).

9. ____ , "Reminiscences/Three Pictures,", Complete Writings on Art, eds. Kenneth C. Lindsay and Peter Vergo (New York: Da Capo Press, 1994).

10. ____ , "Whither the 'New' Art ?" Kandinsky, Complete Writings on Art.

11. ____ and Franz Marc, eds. The Blaue Reiter Almanac, ed. Klaus Lankheit (New York:Viking, 1974).

德文版初版前言

　　此書所錄，是本人數年的藝術觀察和審美體驗。原本計以大篇幅論述，為此，諸多有關情感的試驗則在所難免。唯要務纏身，不得已暫時擱置，或者從此永久放棄，也未可知。藝術探求日新月異，後人必有新論，本人倒不必杞人憂天。今日將此薄書付世人一觀，權作 磚引玉。若書中所述，並非全無用處，則幸莫大焉。

德文版再版前言

　　這本小書，兩年前寫成，今年年初初版。其間，本人曾加入一些試驗結果。如今半年過去，本人眼界略寬，於書中部份問題，看法較從前也更從容。然而，如修補增益，難免顧此失彼，最終反致比例失調。考慮再三，不如一仍照舊。

　　二版之際，本人自勉，當繼續彙集資料，努力觀察，有待來日，再作新章，聊為本書續篇。兩書合璧，互為補充，有如對位作畫，想必自有意趣。

<div align="right">

康丁斯基
1912年四月於慕尼黑

</div>

上部 概論

1. 導論

2. 精神運動

3. 精神變革

4. 精神金字塔

1. 導　論

　　藝術作品都是時代的產兒，往往也是時代情感的泉源。每個文化時期都會產生其自身的藝術，無法重複。一味墨守成規，充其量只能生產出藝術的死胎。我們無法親歷古希臘的生活和感受，所以如果我們盲從希臘雕塑法則，所得到的作品也只是徒具其形，不具其神，其情形有如沐猴而冠——外表上頑猴固然可以模仿人類動作，甚至煞有介事地捧卷作冥思狀，但其行為其實毫無意義可言。

　　不過，就藝術形式來說，有一種外在相似的確是建基於內在驅力（Inner Necessity）之上的。不同時期的道德和精神氛圍可能會趨於類似，時代理念在經歷變遷後亦可能趨於類似，內在情致（Mood）也可能趨於類似。這些內在的類似，勢必導致後人復興舊有的藝術形式，以表達相似的內心洞見。另一方面，這也說明為什麼我們能夠接納、喜愛和理解原始藝術。淳樸的原始藝術家們，和我們一樣，在作品中以表達內在[4]和真純的感受為唯一目的，並不

4. 藝術品有其內在和外在的要素，其內在要素乃是藝術家的內心情感，能喚起觀眾內心的共鳴。

　　正所謂身心相連，我們的心靈總是會受感官媒介的影響，感官可以喚起

耽擱於無謂的表面枝節。

　　這種可貴的精神邂逅的火花，在今天卻還輝光黯淡。我們的時代，物質主義（materialism）已專制多年，而剛剛警醒的心靈則既無信仰也無理想，茫然不知何去何從。物質主義噩夢把人類生活捲入邪惡、無聊的玩樂漩渦，而噩夢至今仍未完結，掌控著正待蘇醒的心靈。黑夜無邊，這一點羸弱的星火，看上去實在微不足道。更何況，這點星火也不過是代表一絲朦朧的精神復甦前兆，以至於我們的靈魂要戰戰兢兢地懷疑它是否只是黑暗現實中的一

和激發情感。感覺在非物質（藝術家的情感）和物質之間架起橋樑，這是藝術創造。另一方面，感覺橋樑又從物質（藝術家及其作品）通往非物質（觀眾內心的情感），這是藝術欣賞。

整個過程如下：情感（藝術家）—感覺—藝術品—感覺—情感（觀眾）。

成功的藝術品會促成藝術家和觀眾的情感契合。從這方面來看，繪畫與歌曲殊途同歸，都是情感的溝通。成功的歌手喚起聽眾的情感共鳴，成功的畫家也毫不遜色。

內在的情感，不可或缺，否則作品和贗品無異。所謂相由心生，藝術的外形須由內心的情感決定。

藝術的外在要素，是情感的化身，內在的情感要素必須借助這個化身才能轉化為藝術品。因此情感總要尋求表達的方式，尋求可以打動感官的物化形式。內在要素主導外在元素，就像我們的意念決定我們的言行一樣，其內外關係不應顛倒。藝術形式由不可抗拒的內在力量所決定，這是唯一不變的藝術法則。內外相得益彰，才能成就賞心悅目的作品。一幅畫作，是一個心智的有機體，它和其他有機體一樣，各種成份息息相關。

〔譯注〕以上論述引自康丁斯基一篇論立體派與後印象派藝術的文章，該文見於柏林 1913 年 *Der Sturm* 雜誌，引用時略有修改。

絲幻影而已。這重重顧慮，加上物質主義教條的淫威，讓我們的心靈與真正的原始人實在迥然不同。我們試圖重新搖響心靈之鈴，卻發現它身有裂痕，就好比一個無價寶瓶，塵封多年後重見天日，卻已是身披瑕疵。總之，我們此時正經歷的精神原生階段，是貌合神離的原生階段，脆弱不堪。

　　既然如此，觀察如今與過去的藝術形式，即便有些相似，實有雲泥之別。其一，徒有形似，所以後繼乏力；其二，源於神似，所以生機無限。備受物質主義的蠱惑，我們的心靈幾乎徹底屈服，而今藝術家們奮力解脫，在掙扎和苦楚中淨化和提煉自身。現階段，心靈試圖表達喜、怒、哀、樂，但這些都不過是粗陋的情感，慢慢也就不會有什麼藝術吸引力了。藝術家必須要竭力喚起更為精純的情感，喚起那些我們還不知如何命名的情感。未來的生活將更加精緻，未來的藝術當然也理應為觀眾喚起更精純的、不可言表的情感。

　　可惜當前能夠體驗如此精妙情感的觀眾仍然寥寥無幾。現代人對藝術作品的期望，要麼只是實用的自然模仿，所以我們有司空見慣的肖像畫；要麼只是即興發揮的自然直覺，所以我們有「印象派」繪畫；要麼只是借助自然的形式表達一時的內在情緒，所以我們也總說某張畫頗有「情致」（mood）[5]。當然，上

述三種藝術形式，也都還能成就真正的藝術，並滋養心靈。最後一種，即自然的形式，尤其能激發觀者的情感共鳴。好的自然形式，可以深化和純化觀者的情感，使其不流於膚淺或廉價，所以這樣的作品能調理精神，一如音叉調校琴弦，使其振作而不至於鬆弛粗鄙。不過，當前藝術情感共鳴的精純，無論是在深度上還是廣度上，都很有限，也就是說，藝術本身的巨大潛力尚未完全發揮出來。

要體會時下的審美風氣，我們不妨想像一棟樓，大小不論，裡面有幾間房間，室內都掛著千百大小各異的畫作，以繽紛五彩描繪出自然的千姿百態——有百獸圖，動物們沐浴在陽光中，或涉水低飲，或安臥樹蔭；有美人圖，玉體橫陳，千姿百態；有耶穌受難圖，雖然也未必畫得很恭敬；有靜物圖，蘋果和銀盤；有肖像圖，畫著某君某婦；有百花圖；有落日圖；有封面女郎圖、飛鳥圖、飛雁圖……這些圖畫，都被精心輯錄成冊，冊頁裡羅列出藝術家的名字和作品的題目。人們於是按圖索驥，從一面牆踱向另一面牆，翻一頁書，念一個名字，趣味盎然。到此一遊，對升官發財無益；轉身離去，於鑽營投機無損。他們來畫廊幹什麼呢？他

5. 「情致」這個曾經用以描述內心詩意熱情的好詞，幾經濫用，如今已經淪為調侃用語了。不過，又有幾多絕妙好辭，能經得起世人褻玩呢？

們可曾體會那每一張畫作，都可能神秘地凝結著完整的生命，凝結著磨難、懷疑、熱情、靈感？

這凝結於藝術作品中的生命，能給我們什麼指引？如果說創作中傾注了靈魂，那靈魂在呼喊什麼？藝術家們自己也在尋求藝術的宗旨，所以舒曼說：「藝術家應給人光明。」而托爾斯泰則說：「畫家可描摹萬象。」

回想剛才描述的展覽，人們想必會認同托爾斯泰的觀點。從創造角度來說，不管技藝高低，只要懂些手法，不計良莠，誰都能在畫布上「畫」出些物象。當然，也要將畫面營造成一個和諧整體的作品，才算得上是藝術品。而從欣賞角度來說，外行看著熱鬧，內行看著門道。大眾們胡亂讚嘆，把看畫當作看雜技，把品味藝術當作品味餅乾，至於「筆墨趣味」或者「畫面質素」這些行話，就留給鑒賞家們去吟咏了。

如此這般，各得其所。只不過，那饑渴的靈魂，卻還是饑渴著。

觀眾在展廳裡溜達，不時說著「不錯」，或者「有意思」。然而真實的情況大概是知者不言，言者不知。我們的時代盛行「為藝術而藝術」。可歎的是，色彩的生命震撼，消亡了；藝術的內在力量，耗散了，居然還有人奢談所謂的「為藝術而藝術」！[6]

藝術家們蠅營狗苟，為自己的手藝和創作尋求物

質回報，以滿足貪欲和野心。藝術家之間本應緊密協作，如今卻淪為勾心鬥角。過度競爭，大肆炮製，這類情況比比皆是。漫無目的的物質主義藝術自然又催生出嫉妒仇恨、結黨營私、誇誇其談乃至陰謀詭計。[7]

而真正有志於純粹藝術的高尚藝術家，倒是被普羅大眾們敬而遠之了。

前文說過，藝術是時代的產兒。藝術家本應憑藉其作品，教化民眾，驅除蒙昧。而時下的藝術所做的不過是用藝術形式重複現代人已經認知的東西。它們本身不具備精神的孕育能力，所以只可做時代的產兒，卻不堪為未來提供滋養。換言之，這樣的藝術，是被閹割了的藝術，其力也乏，其命也短。滋養它們的環境一旦改變，它們即要面臨道德的葬禮。

所幸，還有另外一種由當代情感孕育的藝術，可成大材。這種藝術不僅同樣能反映時代，更能前瞻未來，影響深遠。

6. 〔譯注〕「為藝術而藝術」（l'art pour l'art）是十九世紀流行於西方藝術圈的一個口號，初衷是宣導藝術價值的獨立，使之不再為政治和道德價值所縛，後逐漸為形式主義和唯美主義藝術家所樂道。

7. 局面大體上就是如此可歎，即使有個別例外，亦於事無補，更何況，這少數例外的藝術家，還信奉著「為藝術而藝術」。不錯，他們比一般流俗藝術家的追求略高，不過說到底也還是浪費精力。須知，藝術的外表美應該只是精神世界的一個面向而已。美固然好，但如果僅將天才用來追求這一點片面的積極價值，無異於暴殄天物，浪費才情。

藝術屬於精神生活，也是精神最重要的載體之一。精神生活儘管複雜，其向上超越的運動卻有特定規律，且可以還原到簡單原則。精神的運動，是不斷認識（cognition）的運動。人類的精神認知雖有多種形式，其內在的意義和目的，卻又有殊途同歸之妙。

　　為什麼歷盡艱辛和磨難，人類認識也必然要不斷向上超越自己？這其中的緣由，不得而知。人類精神運動的畏途上，似乎總是佈滿荊棘，而所幸救世者總是應運而生，他們貌似與常人無異，卻有著天生的超常洞察力。

　　精神的救世者們，洞觀時弊，為時代指引未來。天賦的異稟，對他們而言有時是一種重負，他們卻欲罷不能，唯有忍辱負重，拖起人性的沉重馬車，篳路藍縷。

　　他們的肉身也將化為塵土淹沒於世。後人為了表示緬懷，往往又用鑄鐵、青銅、花崗岩、大理石等，重塑其身，體量碩大無比。為這些精神的殉道者及人們為他製作的塑像，多少該有些內在意義吧，不過從另一方面來說，那矗立的大理石也恰好表明：人們終於意識到，備受他們景仰的人，曾經多麼孤立無援。

2. 精神運動

　　我們可以把精神生活看作一個大的金字塔形，平行地將它劃分為若干不等份，塔尖在上，自上而下，越來越寬大。

　　整個塔形極其徐緩地向前方和上方移動。今天塔尖的位置，是明天次層的位置；今天在塔尖上領會的，是明天在次層上的感受。[8]

　　金字塔頂通常只夠站一個人，所以自是高處不勝寒。即使最親近的朋友可能也無法理解塔尖上的人，相反的人們往往咒其為騙子或瘋子，這也恰好是貝多芬這類人的終生遭遇。[9]到底要多長時間，常人的思想才能企及真正偉人的高度？名人碑石林立，到底有多少名副其實？

　　藝術家分佈於精神金字塔的各個層次。誰是若能洞悉自身所處層次的局限性，便是先知先覺者，對金字塔的上升與否具備關鍵性作用。但受人景仰

8. 此處「今天」或「明天」，不妨當作《創世紀》中的天數來理解。

9. 據傳，作曲家韋伯（Weber）在談到貝多芬的第七交響曲時說：「江浪終於才盡，貝多芬已經成熟過頭，步入顛瘋了」。同樣的，斯塔德勒（Stadler）神父每每聽到開頭樂句反復出現的 E 音時，就對鄰座說：「那該死的 "E" 又來了，他已經沒有花樣了，討厭！」

的往往是那些目光短淺、或為一己之私拖慢發展進程的藝術家。金字塔中越寬大、越近底層的部分，這類藝術家便越有市場。每個層次的人都在自覺或者不自覺地有一些精神上的追求。這些渴求由藝人來滿足，為了獲得這種滿足，每天都有新的一層追求者伸出乞求之手。

我們的金字塔比喻還不足以呈現精神生活的整體面貌。要知道，塔中的陰暗區和盲區還未展現出來。通常，在金字塔低層次上的精神「食糧」往往會為高層次的成員所喜愛，但是吸取這些低級營養對於他們來說，卻可能有毒副作用。即使用量不多，靈魂亦將自上而下逐漸降級，若用量過大，靈魂甚至可能一落千丈。西科維茲（Sienkiewicz）在自己的一部小說中將精神生活比作游泳：逆流而上，不進則退。在逆境之中，神授稟賦反而可能成為禍端，不但危及藝術家本人，更貽害他人。這類不求精進的藝術家，以迎合低級趣味為己任；他們以露骨的藝術形式表現不純的內容，招容虛弱的東西，並混之以淫思邪意。這類藝術家偏偏讓觀眾相信自己都處在精神的饑渴中，且唯有通過他們的藝術清泉，才能撲滅饑渴。事實上，他們背叛了觀眾，且通過觀眾背叛更多大眾。這樣的藝術無助於精神層次的進步，相反地他們只會拖慢堅持前進者的腳步，實在貽害深遠。

當藝術失去高貴的支撐，當真正的精神食糧開始短缺，精神世界即會走入蕭條。金字塔中的靈魂不斷地降級，而整個精神之塔則止步不前，甚至倒退下降。在這種死寂盲目的時代裡，人們格外尊崇起外在的成功，因為他們以外在效果來衡量價值，以物質福利為榮。他們為一些滿足物慾的技術進步歡呼，而精神的成就反倒被低估甚至忽視了。

　　舉世皆濁的時期，獨清者反被譏諷為精神失常。所幸仍有那罕有的心靈，不願苟且於黑暗，並暗自渴望精神生活，渴望知識和進步。他們先天下之憂而憂，面對庸俗的物質主義，放聲疾呼。然而，精神的黑夜仍然漫長，多少備受折磨的懦弱靈魂們，在焦慮和恐懼中，最終放棄了抗爭，轉而隨波逐流，湮沒在黑暗中。

　　黑暗時期，藝術迎合低級趣味，以滿足物慾為樂。既然不知陽春白雪為何物，藝術家索性沉迷於下里巴人。而藝術題材則千篇一律，似乎雷同就是藝術的目的。藝術家不再對「表現什麼」（what）感興趣，等而次之，倒是對「如何表現」（how）興趣盎然。他們一門心思，盤算用什麼方式去複製客觀的物象。殊不知，當技法技巧這些問題成為藝術的原則問題時，藝術的靈魂已經滅亡了。

　　對「如何表現」的探索如火如荼，藝術因而變得

複雜詭巧。藝術家在孤芳自賞的同時，便開始埋怨大眾對他們的作品無動於衷。這種時代的藝術家無須背負精神代言人的使命，他們只需要有點小創意，即可藉由一小撮同樣是受益者的贊助商和鑒賞家的哄抬而聲名鵲起。此時許多貌似天資聰穎、技術不凡的人便現身而出，輕而易舉就斬獲藝術成就。這樣的藝術家如過江之鯽，充數於形形色色的「藝術中心」。他們熱衷於尋求表面花樣的創新，藉此炮製無數缺乏熱情、死氣沉沉的作品。

不用說，競爭倒是愈演愈烈。野蠻的鬥爭日益物質化，少數獲勝者則殫精竭慮，在其已贏取的陣地上層層設防。而此類藝術圈的勾心鬥角讓一般大眾如墜雲霧，索性就掉頭不予理會了。

藝術家利慾薰心、沽名釣譽，局面一片混亂不堪。好在精神金字塔仍然在緩慢堅定地前行，頑強地向前、向上移動著。

精神世界的摩西從山上悄然降臨，點破世人的盲目追求，並饋贈新的智慧錦囊。

尋常人聽不到摩西的聲音，藝術家卻有通神的能耐。藝術家似乎總是不自覺地追隨著神喻的召喚。說起來，往往正是對「如何表現」的探討為藝術的重生埋下伏筆。對「如何表現」的思考本身，往往無益於精神創造，但我們或可從藝術家們對題材的表現方式

的對比中，窺見一些「差異」，或者按時髦的說法，窺見一些「個性」。當然，在一個大多數藝術家都缺乏想像並沉迷於表現「逼真摹寫」的時期，藝術個性的差異往往表現在純物質層面上，不過，偶爾也能窺見一些不那麼物質化的、無形的精神性差異，[10] 而這就是藝術的希望所在了。

　　一旦藝術家的情感力量壓過了所謂「如何表現」的物化追求，並為藝術感受釋放空間，那麼，藝術就開始步入正途，並重新求解那曾經失落的「表現什麼」的答案，這正是藝術生命所賴以呼吸的精神實質。這個「什麼」的追求，不再是藝術停滯期的那種物質化、客體化的追求，而是對藝術的本質和靈魂的追求。無論對個人還是全人類而言，缺少本質的藝術軀殼，或者說沒有靈魂的藝術形式，都是不健全的。

　　需要提醒，這裡談的「什麼」，是藝術所獨有的，且唯有借助藝術手段才能清晰表達。

10. 人們經常提及「物質的」（material）和「非物質的」（non-material），及其比較級「較多物質的」或「較少物質的」。世界萬象到底是物質的還是精神的？我們劃定了物質和精神的區別，但這個區別到底是真的存在，還是只是相對而言呢？思維當然是精神的產物，不過，如果有了明確的科學定義，思維也是一種實質（matter），只不過不是低級的物質。是不是凡是不可觸及的東西都是精神的呢？無論如何，精神和物質的區分問題不在本書討論範圍之內；當前要緊的是，我們暫且不要過於拘泥於它們的區分界限。

3. 精神變革

　　精神金字塔依然緩慢前行，不過，當前金字塔下層的一大部分的成員已經開始運用起物質主義的戰鬥口號了。這個層次的人以猶太教徒、天主教徒、新教教徒等自居，其實他們恰恰又是最保守和最狹隘的無神論者，公開宣稱「天堂不存在」、「上帝已死」。在政治上他們則是自由派和改革派。可笑的是昨天他們還對這些「自由」和「改革」等政治字眼既恨又怕，今天他們卻把它們當作矛頭，用來攻擊無政府主義，但事實上，他們對「無政府主義」的瞭解恐怕又僅限於皮毛。在經濟領域，這些人是社會主義分子。他們將正義這把利劍磨得雪亮，誓言要斬除資本主義這頭怪獸。

　　其實他們只是懵懂地被同胞們牽扯入革命的洪潮，當他們的同伴心懷崇高理想，為革命拋頭顱灑熱血之時，他們只是隔山觀火，全然不知個中艱辛。因此，他們對艱巨的革命其實頗不以為然，反倒是把希望寄託在某種萬能的濟世仙方上。

　　這些人千方百計地招攬位於更下層的人，而更下層的人則固步自封，擔心未知的未來或遭人背棄。

　　比這些人層次高一些的，倒是真以無神論者

自居，且為自己的無神論砌詞雄辯。例如，菲爾紹（Virchow） 就有一個高論：「我解剖屍體無數，從未見過半個靈魂」。真難以相信這是出自一位堂堂學者之口。

政治上這些高層次的人通常是左派分子，讀報章、看政聞，懂得些議會程式。經濟上他們是某種程度的社會主義者，並且，為了辯護他們的經濟原則，喜歡旁徵博引，包括施魏策（Schweitzer）的《艾瑪》（Emma）、李家圖（David Ricardo）的《薪金鐵律》（Iron Law of Wages）、以及馬克思的《資本論》，諸如此類。

在這類居上位者中，不同領域的觀念也層出不窮，包括：科學、藝術、文學與音樂。在科學上，他們是實證主義者，只承認精確資料。此外的一切，在他們眼中都是胡說，不足為信。不過被他們當作胡說的理論，說不定日後又經過「實證」門檻，成了他們眼中的科學。

在藝術上，他們是現實主義者，也在一定程度上認同並重視藝術家的風格、個性和氣質。這些東西只要是別人認定了，他們就深信不疑。

這些居上位者的精神家園似乎堅固安穩，他們的信念原則似乎無懈可擊，然而這卻始終無法掩藏其背後的恐懼、焦躁和不安。他們其實有如置身於汪洋的

乘客，儘管遠洋渡輪龐大牢靠，但當陸地漸漸消失於迷霧之後，當風起雲湧，巨浪滔天，他們就暗自驚慌失措起來。這些情緒的產生與他們在一個精神混亂時代的頂端閱歷有關。他們比誰都清楚，時下那些浪得虛名的所謂哲人、政客和或藝人，只不過是神棍或騙子發跡而來。處於金字塔的越頂端，這種恐懼，與對「現代」的不安感，就越強烈。他們已經習慣了看到什麼就來一番聯想：「既然前天被昨天推翻，昨天被今天推翻，豈不是今天也不足為信？」膽大點的就回答：「那是當然的！」

於是，在他們中間，又有一種人冒了出來，他們能夠察覺一些當代科學尚無法解釋的事物，並詰問：「就算科學繼續以貫有的方式發展，它又能解答這些問題嗎？即便解答出來了，這答案可靠嗎？」在這個高層的階層中，當然不乏一些飽學的懷疑論者。他們知道，今天為學界所尊奉的金科玉律，在過去其實曾經備受懷疑。也不乏美學家，在為過去備受譴責的藝術著書立說。他們的著作為過去的藝術清除了障礙，卻不知不覺中又拖住未來藝術發展的後腿。他們只看到自己在清除舊阻礙，殊不知自己也在設立新障礙。假如他們意識到了，他們就會再著述一番，其實不過是將障礙移遠一點。這種情形會一直持續下去，除非有一天美學家們良

知發現，認識到最先進的美學原則也不過是用來總結過去，對未來毫無意義可言。形而上的領域裡，哪有什麼放之四海而皆準的理論呢？形而上的東西，怎麼能由形而下的東西來總結呢？除了總結一番過去現成的理念，使其易於理解之外，理論又還有什麼未卜先知的功效呢。[11]

我們在金字塔中逐步登高，反而愈感迷惘。就像一座城市，即使按照最精準的建築方案建造，也難敵不可控制的自然界力量。人類其實就身處如此一座精神城市，在這座城市裡，當大亂來臨，恐怕連建築師和數學家也無濟於事。在人類的精神世界裡，這邊一堵高牆剛像多米諾骨牌一般塌陷，那邊，用不朽的精神材料樹立起來的摩天巨塔，又瞬間崩塌。廢棄的教堂在搖曳，精神幽靈從迸裂的古墓遊出。精神的太陽都會被蒙蔽，日漸黯淡，還有什麼力量能與黑暗抗衡呢？而城中的某些人還受控於虛假的知識，充耳不聞窗外事，自以為是地認為：「我們的太陽一天亮過一天，最後的黑斑也行將消失。」但是，總有一天，這些頑徒也終將面臨幻滅。

在精神金字塔更上一層，我們發現，前面那些人的疑惑和憂慮卻不見了。這個層次裡的成員們的

11. 更多關於藝術理論的內容，見本書第七章。

工作，將人們業已建立起來的信念支柱都置於可疑之處。這裡有另一批專家學者，他們似乎不為任何問題嚇倒。他們整日探索測驗，在他們手上，最後甚至連萬物的基礎，即物質這樣的概念，也被懷疑起來，似乎我們的宇宙觀都該動搖了。時下的電子理論，即電波的運動理論，正是用於替代傳統的物質理論。日復一日，新的理論總能找到勇敢的擁護者，他們跨過障礙，聯手又攻克新的難題，甚至不惜犧牲自己的理論。在他們眼裡，「沒有什麼難關是攻克不了的。」

如此這般，過去備受質疑的，今天倒可以成為科學事實。甚至連最善於阿諛奉承、取悅大眾和見風使舵的報紙，也不得不調整方向，一改對科學「奇跡」冷嘲熱諷的態度。許多學者，包括一些極端唯物主義者，都開始投身於對一些古奧問題的科學探討，甚是熱鬧。

與此同時，越來越多人在「非物質」或超感物質的問題上，開始懷疑物質科學的方法。和當代藝術到原始時代去尋找出路一樣，這些物質科學的懷疑者試圖重回那些幾被遺忘的時代中復興那些幾乎被遺忘的方法。這些方法其實仍活躍於不少民族，只不過我們過去總是自視過高，慣於以憐憫和輕蔑看待它們。印度人就是這樣的民族，他們的一些方

法，總是能迫使我們的學者重新審視一些一度被我們忽視了的問題。[12] 曾在印度生活過很長一段時間的布拉瓦斯基夫人[13]（Madame Blavatsky），是最早發現這些「野蠻」和我們所謂「文明」之間的聯繫的人。也就是從他那時起，產生了一項重要的精神運動。這項運動曾以通神學會（Theosophical Society）的形式出現，在今天仍不乏追隨者。通神學會的成員通過默識（inner knowledge）方式尋求解決精神問題。這種與實證主義理論相違悖的方法，起源於古老的智慧，如今已具備較為詳實的闡述。作為通神運動理論基礎的通神學說，發軔於布拉瓦斯基的問答教學法，即讓學員對一些從通神論角度提出的問題作出確切的回答。據布拉瓦斯基所說，通神學等同於永恆真理。「新時代的真理的火炬手將會發現，人類心智已經準備好了迎接他的福音，新的語彙將為真理換上新裝，在他來臨的道路上，那些機械和物質的障礙將被清除。」布拉瓦斯基的書以樂觀預言作總結：「對比現狀，二十一世紀的地球將變成天堂。」

12. 最常見的例子之一，莫過於催眠術。起源於原始人巫睡術的現代催眠術，在被科學認同以前，曾備受學者唾棄。
13. 〔譯注〕海倫娜・布拉瓦斯基（Helena Blavatsky, 1831-1891），十九世紀知名的唯靈論者。生於烏克蘭，在紐約創立通神學會，之後將學會遷往印度。

我們並不肯定通神論者最終能否使神學理論化，同時對其過高的自我預期亦心存懷疑。但是這仍不失為一場真正的精神運動。這場運動就整體而言，象徵一股強大的原動力，預示著壓抑、沮喪的心靈將得到釋放。

當宗教、科學以及道德受到尼采們的衝擊，當它們外在的支撐搖搖欲墜，人們開始把注意力從外部轉向內部。精神的內在變革，最容易在文學、音樂以及藝術這些敏銳的領域得到感知。它們反映了當前的黑暗圖景，並為我們顯示那只有極少人最早注意到的精神火花的重要性。也許，它們的景況即使在轉向後仍是黑暗，但是，通過轉向，它們畢竟從目前的無靈魂狀態中走出來，走向那些帶來新空間的題材與理念，走向心靈的非物質抗爭。

梅特林克[14]（Maeterlinck）便是這樣的一位文學詩人。他帶領我們進入一個迷幻的境界，或更確切地說，一個超越的境界。與莎士比亞們的老式主人公不同的是，梅特林克筆下的「馬蘭納公主」、「七個公主」和「盲人」，都是迷霧中幾近窒息的靈魂，永遠在遭受無形、黑暗力量的威脅。

14.〔譯注〕梅特林克（Maurice Maeterlinck, 1862-1949），比利時作家，以法語寫作詩歌、戲劇，作品的主題圍繞生死的意義。曾獲 1911 年諾貝爾文學獎。

這些主角的世界裡，精神黯淡，並且彌漫著源於無知與恐懼的不安。憑藉非凡的預見力和洞察力，梅特林克成為最早前瞻到上文提到的精神衰落時代的人之一。精神世界的無望、可怕地操控一切的無形巨手、恐懼感、迷途感……所有這些都可以在他的著作中清晰地體會到。

要注意的是，梅特林克主要以純藝術性的手法來營造氣氛。在他的作品裡，幽山、暗月、深澤、冷風、夜梟等等這些意象，都有其象徵意義，用於渲染源自內心的聲調。[15] 而作為語言藝術大師，梅特林克運用的主要利器就是語詞，語詞在他的筆下成為內在的聲音。一般說來，語詞的意義主要源於被其指稱的對象。但是，當一個對象只聞其名而不見其形，聽者的意識只接收到此無形對象的一個抽象印象，而與之相符的心靈觸動還是發生了。所以，當我們某時聽到「樹」這語詞時，樹的概念便在我們腦海裡生成印象，化影為草坪上或綠、或黃、或紅的一棵樹。

15. 梅特林克曾在聖彼德堡自編自導過一齣戲。彩排中，他只以一匹平掛的麻布當做一座城堡。對他來說，精工細作的佈景其實無關宏旨。他的手法其實類似於兒童嬉戲——身為最偉大的想像家，兒童們在遊戲中木棍當馬，或用折紙列出騎兵團，必要時，又將紙折的騎士變成一匹馬。在現代劇場裡，尤其是俄羅斯劇場，觀眾的想像力也可以達到類似的效果。在戲劇從物質藝術向未來精神藝術的過渡過程中，這種想像力是一種重要的因素。

遵照詩的體例，一個詞語若使用得當，即便重複兩次、三次，甚至不斷重複，也能強化詩的內部結構，詞語本身還能產生意想不到的精神特性。此外要注意，就像兒童們樂於重複遊戲，詩人們重複使用一個詞語那樣，會使其逐漸喪失外在的指稱。同樣的，一個對象的名字，在重複使用中，其象徵意義也會慢慢被遺忘，只是念法依舊。我們通常無意識地聽到這些純粹的聲音，並由其聯想到具體的或無形的事物，而當聯想的是無形事物的時候，純粹的聲音便會直接在心靈裡產生印象。此時，心靈達到一種無物無礙的觸動。比起一般的鐘鳴或樂音，這種觸動更微妙，更悠遠。我們要說，正是對語詞本身的這種力量的發掘，孕育著文學藝術的未來。早在其《暖房》（*Serres chaudes*）中，梅特林克對語詞本身潛力的運用就已經初具雛形。一個看起來是中性的詞語，在梅特林克筆下會變得憂鬱。司空見慣的語詞如「頭髮」，經過他的一番渲染，也能強化出悲哀、沮喪的氣質。梅特林克就有這種神來之筆。他讓我們恍然大悟，通過想像力的作用，舞臺上的雷霆閃電和浮雲閉月，比自然中的實際物象，更能激發出我們的恐懼。

語言本身的內在力量一旦產生，不會輕易就喪失其效果。蘊含著直接和間接的雙重意義的語詞，構成了詩和文學的純粹質料，並唯有通過這樣的藝

術作品它們才能與靈魂對話。

在華格納（Wagner）的音樂中會發現類似的特性。他的主題動機（leitmotiv）試圖在戲劇道具、造型和燈光效果等常規手段之外，另闢蹊徑賦予角色以人格特徵。主題動機是純音樂的手法，即限定性的音樂動機。通過這樣的樂句，他為音樂中的主角事先創造出一種精神氣氛，似乎是從他身上每個地方煥發出來一般。[16] 更現代的音樂家們也都喜歡在作品中藉著自然為題，營造出精神氣氛，不過這些氣氛均是體現在純粹的音樂形式上。德布西精於此道，因此，人們慣於將他和印象派畫家相提並論，理由是他們都為了藝術的目的而善用自然現象。不管這樣的對比有幾分真確，其意義不過是突顯出一個事實，即當今各種藝術形式互相借鑒，往往也有共通的地方。但是如果認為這樣就足以說明德布西藝術的意義，就未免過於輕率了。除了與印象主義者的某些相似之處，德布西的作品還流露出一股表達本質事物的強烈欲望——在他作品中我們立即就可辨認出，那分裂、浮躁的現代靈魂，正飽受煩躁和焦慮的煎熬。即便是在他印象派的音調圖景中，德布西也從來不使用程式音樂特有的物

16. 經驗表明，這種精神氛圍，不單體現在藝術中的角色上，也可能在任何人身上。比方說，十分敏銳的人，往往無法容忍待在由一個與其精神氣質相悖的人曾待過的房間裡，雖然他根本不知道後者曾經來過此地。

象音符（material notes），而是憑藉創造一種抽象的印象來成就作品。

德 布 西 深 受 俄 國 音 樂 、 尤 其 是 穆 索 斯 基（Mussorgsky）的影響，所以，德布西與以史克里亞賓[17]（Scriabin）為代表的俄國青年作曲家風格相近，也就不足為奇了。德布西與史克里亞賓的作品似乎有一種內在的靈犀相通，甚至犯錯時也如出一轍。他時常為傳統樂音的美感所惑，從現代的不諧和織體中離題。所以他經常自感慚愧，自歎像一個皮球，在內在和外在的美之間蹦跳動搖。要知道，內在的美，必須從追求傳統美開始，最終卻要在摒棄傳統美中才能獲得。對於那些不適應這種途徑的人來說，內在美是醜陋的，畢竟一般人大都傾向外在美，而對內在美一無所知。真正能做到與傳統美決裂的，似乎只有一人，即奧地利的荀白克（Arnold Schönberg）。這位屢被斥為「騙子」、「半吊子」的作曲家在他的《和聲學》（Harmonielehre）中寫道：「音符固然可以任意組合，音程也可以任意推進，但是我逐漸意識到，我對不和諧音的使用其實還是要接受某種特定的法度的引導。」[18]

17. 史克里亞賓（Alexander N. Scriabin）：19 世紀俄國作曲家，以在純音樂中加入視覺元素聞名。

18. "Die Musik", from the Harmonielehre (Verlag der Universal Edition).

換言之，荀白克意識到，藝術家的自由，縱然有時如天馬行空，但也絕對不能恣意胡來。每個時代均有其自由的限度，而即使最超凡的天才，超越這些限度，也會無路可去。當然，藝術家還是要不斷去發掘這個自由的限度，毋須顧忌頑固分子的阻礙。荀白克做到了。在對精神結構的探求中，他發揮自由，發現了美的新泉源。他的音樂讓我們明白，音樂不只是用耳朵去聽，還要用心靈去感受。在他這裡，音樂找到了未來之路。

　　繪畫中的印象派運動也經歷了同樣的過程。印象主義發展到新印象派時，其理論已經走入嚴格的自然主義法則，並且走上了抽象的道路。但是，這一種極端主義並非漫無法度。新印象派理論強調，表現自然，應該要注重整體的光彩，而不是零散的色塊。

　　留意一下幾乎同時期的卻又風格迥異的三個畫派，會發現一些有意思的地方：

（1）羅塞提（Rossetti）及其弟子伯恩—鐘斯（Burne-Jones），還有他們的追隨者〔插圖10〕、〔插圖10-2〕

（2）勃克林（Böcklin）及其弟子斯托克（Stuck），還有他們的畫派〔插圖11〕〔插圖11-2〕。

（3）塞岡提尼（Segantini）和一群微不足道的模仿者〔插圖12〕、〔插圖12-2〕。

我挑選這三個畫派，旨在說明藝術中的抽象探索。三個畫派中，羅塞提試圖復興拉斐爾前派的抽象形式；勃克林熱衷於神話題材，但是他注重為神話人物塑造有質感的形體，這又與羅塞提不同；塞岡提尼表面上是這三個代表人物中最寫實的藝術家，常常以細緻入微的手法描繪最日常的題材如山、石、牛群等等，但他從來不會顧此失彼，其作品形神兼備，反倒是這三人當中最寫意的藝術家。

　　以上三位，提供了三種由外及內、追求精神內容的範例。

　　與此同時，在另一條道路上，更具有畫家本色的偉大探索者塞尚（Cézanne）正在通過一種新的形式，趨近同一種精神目標。塞尚的點睛之筆，堪將瓷杯化作靈物，或者更確切地說，即便是在一具瓷杯上，他也能洞見生靈之氣。就是他，能化腐朽為神奇，化靜物為活物〔插圖13〕。

　　塞尚似乎天賦異稟，洞察萬物生氣，畫物如畫人。他以近乎數學般精確的抽象方法來調和顏色，卻又讓色彩充滿表現力。人也好，樹也好，蘋果也好，在他筆下，已不再僅僅是物象的再現（representation），而是被經營成畫意盎然的圖畫（picture）。同樣的追求，激發著法國傑出的年輕藝術家馬諦斯〔插圖14〕〔插圖14-2〕。和塞尚一樣，馬諦斯的藝

術，意不在畫物，而在畫圖（paint "pictures"），並通過這些圖畫（pictures）本身的渲染，來企及藝術神韻（divine）。人也好，物也好，一旦入畫，即為畫所用，融匯於畫中的形式與色彩中，有如造化天成。

身為法國人，又天生是色彩能手，個性使然，馬諦斯有時難免會過分強調色彩。和德布西一樣，他不免偶爾在面對傳統美感時難以自持；印象主義似乎已深入其骨髓。觀眾看馬諦斯的作品，有時會看到其發自內心創作的一面，飽含強烈的內在生機；有時又只看到其源於外在衝動的一面，沉溺在迷人表像中，這方面他頗有馬奈（Manet）的遺風〔插圖15〕〔插圖15-2〕。總而言之，馬諦斯的藝術，代表著典型的法式精巧，富於旋律性，也偶爾流於輕飄。

而在另外一位入駐巴黎的偉大年輕藝術家，即來自西班牙的畢卡索（Picasso）筆下，我們則看不到絲毫的傳統美感。出於自我表達的需要，畢卡索不停轉換著藝術手法。這種藝術探索的過程已經不是一般的進步，而是大步躍進了，且每一躍步之間，都有著巨大的鴻溝。如此變幻無常，著實讓畢卡索的追隨者頭疼不已。每當他們自以為已經領會到畢氏畫法，他很快又棄舊從新。而就是在這不斷激躍中，法國最新的藝術運動立體主義誕生了。關於立體主義，下文尚要詳述。大體說來，畢卡索是試圖

通過數值比例的方式來構成畫面。在他1911年的最新畫作中，他達到了對物象邏輯的消除〔插圖16〕。具體的做法，不是融解物象，而是將客體物象的立體刻面一一拆解，再將各個部份以平面方式組合在畫布上。由此實體雖然已被瓦解，但仍然依稀可辨。看起來奇怪，畢卡索似乎又希望以某種方式保存實體的外觀，讓其處在虛實之間。他當然從不放棄創新，而當色彩讓他困惑時，他就索性丟棄色彩，只用赭石和白色作畫。種種不合常理之處，恰恰構成畢卡索藝術的獨特力量。

馬諦斯的色彩，畢卡索的形式，是兩個偉大的指標，在藝術精神探索的畏途上為我們指引方向。

4. 精神金字塔

在精神探索的道路上，各種藝術層出不窮。各種藝術形式，各盡其法，各呈其能。儘管差異甚多，在當前的精神危機前，它們卻難能可貴前所未有地彼此靠近了。

當前每一種藝術的表達，基本上都趨向非再現、抽象和內在的結構。自覺不自覺，它們似乎都在遵循著蘇格拉底的告誡：「瞭解你自己。」藝術家們自覺或不自覺地都在研究他們手中的藝術媒材，衡量它們各自特有且不可為其他藝術門類替代的精神價值。

自然而然，這樣做是在對比各類藝術之間的元素。比較之下，似乎音樂是各類藝術中最好的老師。除了極少數的例外，長期以來，音樂從來不以複製自然現象為己任，而是力圖表達藝術家的靈魂，力圖為樂音本身創造自給自治的生命。

音樂在今天看來是最抽象的藝術形式，輕易就能完成個人內在生命的表達。所以，當畫家不滿於單純的再現——哪怕是惟妙惟肖的再現——轉而渴望表達自我時，就不禁羨慕起音樂來。正因為如此，現代繪畫開始講求韻律節奏、數理抽象構成、

色調的重複、色彩的運動等等。

在不同藝術門類之間作藝術手法的比較和借鑒是切實可行的，但必須從根本著手。每一種藝術必須弄懂另一種藝術如何運用藝術手法，然後借鑒同樣的基本原則去使用自身的藝術手法，所不同的是，它必須要使用專屬於自己的媒材去表達。藝術家一定要牢記，每一種手法都有各自專屬的運用方式，而他的使命就是去發現自己所從事的藝術的特有方式。

在形式的運用上，音樂可以達到繪畫無法企及的效果。不過，在許多細節上，繪畫又優於音樂。例如：音樂的長處在於可以自行支配時間；而繪畫的長處又在於它能在一瞬間向觀眾表達畫面上所有的資訊內容。[19] 沒有自然對象限制的音樂在表達上不需要受特定的外在形式束縛；[20] 而繪畫幾乎一直都特別依賴自然的形式和現象。音樂也曾經歷過漫長的探索，而繪畫的當務之急就是像音樂那樣，去認識自己，運用自

19. 所謂差異，如同世事萬物，都是相對的。音樂在某種意義上來說可以不受時間限制，而繪畫也可以利用時間。

20. 程式音樂在表現物質外貌的嘗試上已是敗績累累。不久前，還有人勇於再試。他們模擬蛙鳴、農莊雜音和磨刀聲，在夜總會的表演中展示了惟妙惟肖的音響效果，只為博人一笑。從嚴肅音樂的角度來看，如此壯舉未必可取。自然界自有其語言，富有力量，卻無法複製。模仿農莊雜音從來都不曾成功過，枉費時間。其實每種藝術中都有能力演繹自然的情貌，只不過必須通過對自身內在精神的渲染。

身特有的力量，以純粹圖畫的方法成就創意。

自我檢驗可以使每一種藝術相互區分開來，同時各種藝術之間的相互借鑒，又使它們重新凝聚，共求內在目標。每一種藝術形式均有其獨特的力量，不能互相取代。不同藝術的獨特力量，又可協調運作，合而為一，成就真正不朽的大藝術。假以時日，或可期焉。

凡將藝術寶藏珍藏於內心的人，都是通向天堂的精神金字塔的共建者，令人稱羨。

下部 繪畫

5. 色彩的心理作用

6. 形式與色彩的語言

7. 理論

8. 藝術與藝術家

9. 結語

5. 色彩的心理作用

　　隨意流覽一組色彩，你可以獲得兩種體驗。第一種體驗，是純粹的物理印象。色彩的美以及其他特性，讓人著迷，其快感體驗，有如大快朵頤。當然，正如辛辣可能傷舌，濃彩也可能刺目。不過，即便受過刺激，眼睛也能像觸碰過冰塊的手指那樣，漸趨平靜。這些都是物理感覺，持續但短暫。只要心靈然緊閉，這些膚淺的物理印象便會瞬間銷聲匿跡。色彩的物理作用，在視線移開後隨即消失，就像手指觸冰之後，手指旋即回暖，我們也就忘記了冰凍的感覺。當然，要留意，冰的物理寒冷逐漸滲透，也可以讓我們產生了較為複雜的感覺，甚至一連串的心理反應。可見，淺層的色彩印象也可能演變為一種心理體驗。

　　一般人遇見新鮮事物都會印象深刻，但是見得多了，印象也就淡薄了。這也是幼童在認識世界過程中的體驗。起初，他對一切事物都好奇，看到一點火光，就想要去把玩，結果燙傷了手指，從此就對火苗敬而遠之。但是慢慢地，他又發現火光的可親之處，譬如照明、取暖、燒煮，還可以營造歡快的場面。所有這些經驗，積累起來，他就在腦海

裡有了光的知識。不過當初濃厚的興趣，也逐漸消褪，火苗也不再有什麼新鮮感了。就如人們知道大樹底下可乘涼，知道馬兒雖快但比不上汽車，知道狗會咬人，知道月亮遙不可及，知道鏡中人像是虛幻的，知識慢慢積累，世界也慢慢變得索然無味。

　　唯有將體驗更深一層，人們對於不同事物的體驗範圍才能有所擴展。唯有深入到最高階段，人們才能獲得這些事物的內在意義並與之有內在共鳴。

　　以色彩體驗來說，在不夠敏感的心靈裡，色彩只能留下短暫和膚淺的印象。當然即使是這些膚淺印象，其品質也不盡相同。明亮、純淨的色彩容易吸引眼睛，純淨的暖色尤其如此，所以火紅總是令人著迷。明快的檸檬黃鮮亮刺眼，有如長嘯的小號一樣刺耳，人要是想舒緩下來，想必定會轉向藍色或綠色。

　　但是在敏感的心靈那裡，色彩能發揮出更深刻和動人的感染力。由此我們獲得觀看色彩的第二種體驗，即色彩的心理效應。色彩能引發相應的精神感應，而物理印象只是促成精神感應的一個步驟，雖然也很重要。

　　至於色彩的心理效應到底只是如上文所示直接從物理印象產生，還是借助某種聯想方式所致？這個問題值得深究。心靈與肉身本為一體，心靈的激盪也極有可能通過聯想機制引起一個相應的反應。

例如：紅色可能會引起類似火焰的感覺，因為火焰本身是紅色的。暖紅令人興奮，而暗紅則可能令人有隱痛或噁心感，因為暗紅能使人聯想起流血。在這些例子中，可以斷定，色彩的確喚起相應的物理感覺，並同時對心靈發生強烈的影響。

以此推演，我們似乎很容易得出這樣結論，色彩通過心理聯想引起眼睛及其它感官的生理反應。所以，你若覺得明黃看起來酸溜溜的，那是因為明黃讓你聯想到檸檬的味道。

然而，這一論斷並非放諸四海而皆準。味覺和色彩之間的關係林林總總，有時難以簡單歸類。德國德勒斯登的一位醫生在報告中寫到，他的一名被診斷為「異常敏感」的病人吃某種醬汁時，就必會以為自己吃到「藍色」，即「看到藍色」。這或許可以這樣來理解：高度敏感的人與其心靈是如此接近，其心靈自身是如此之敏感，以致任何味覺印象都能立刻傳遞到心靈，再由心靈傳遞給其他感官，比如：眼睛。這種情況或許表明世上存在一種共鳴或者迴響，就像一件樂器在彈奏的時候，另一件本來靜置的樂器在共振作用下也會發出回音。敏感的人就像一把製作精良且久經演奏的小提琴，其琴弓的每一次觸碰，都能引起心靈的絲絲觸動。

當然，我們知道，視覺不只是與味覺相調和，

也與其他感覺相調和。例如：從觸覺方面來說，我們形容顏色，常說「粗糙」、「尖銳」、「平滑」、「柔順」，以至於人們看到顏色，例如：暗青、硌綠和深紅，往往有想去用手去觸摸的傾向。從觸覺出發，我們甚至把色彩區分為冷色調和暖色調。同樣的，某些顏色，如深紅，我們覺得柔軟，而另一些顏色，例如：硌綠、氧化青綠等，又顯得堅硬，甚至當它們從軟管裡被擠出來時，我們也覺得顏色「乾巴巴的」。

從嗅覺上來說，類似「色有餘香」這樣的說法，我們已經耳熟能詳了。

再者，從聽覺上來說，色彩的聲音層次分明，所以絕少有人會用低音表現明黃，或者用高音來表現暗紅。[21] 眾多重要實例表明，單以聯想論來解釋聲與色的關係，或許已不足為信。聽說過色光療法（chromotherapy）的人想必都知道，色光能作用到整個人體。人們已嘗試用各色光線來治療各類神經疾

21. 針對這個專題，已經有過許多理論和實踐。人們曾想過用旋律對位法來作畫，一些不懂音樂的兒童也曾借住鮮花顏色的類比成功彈奏鋼琴。恩庫斯基夫人（A. Sacharjin-Unkowsky）在這個領域裡專研多年，摸索出一套方法，使人「以色繪聲，以聲擬色；聽之以色，看之以聲」。此法在她的學校中成功施行多年，並推廣到聖彼德堡音樂學院。史克里雅賓（Scriabin）用一種類似但更具精神性的方法，把聲音和色彩的對應關係製成圖表，令人信服。（L. Sabanejeff, "Musik," Moscow, 1911, No. 9.）

病。譬如紅光能刺激心臟並使之興奮，而藍光則可令心臟短暫麻痺。這些色彩的直接生理效果在動植物身上已有驗證，從而表明，色彩的聯想理論其實在很多現象的解釋上頗有不足。不管怎麼說，色彩與身體的關係問題仍有待深入探究，不過有一點是清楚的，那就是，色彩能對身體這個物理機體產生巨大的影響。

在心理學範疇裡，聯想理論也不能令人信服。總體而言，色彩直接作用於心靈。如果說色彩是琴鍵的話，那麼眼睛便是音槌，心靈則是繃滿鋼弦的鋼琴。而藝術家便是那彈琴的巧手，經過一番刻意敲彈，引來心靈的激盪。

總而言之，先要有人類心靈的刻意彈奏，才能見到色彩的和聲，這是內在驅力原則。

6. 形式與色彩的語言

看哪，這些人，心中無樂，

華音四起，亦充耳不聞，

他們只知蠅營狗苟，爾虞我詐，

其神動也如黑夜，其情動也如鬼域，

心中無樂，人不可信。

——莎士比亞《威尼斯商人》第五幕第一場

音樂直接作用於心靈，心靈因音樂而迴響。人類生而通樂。

「黃、橙、紅，寓意著歡樂和豐饒，人盡皆知。」畫家德拉克洛瓦的這句話，點明了各類藝術，尤其是繪畫與音樂之間的深刻關係。歌德也曾頗有先見之明地指出，繪畫必須要將與音樂的內在關係當作自身的基礎，從而預示了當代繪畫的狀況。事實上，以其自身的可能性為指引，當代繪畫正開始步入抽象之路。抽象感逐步增強，最終繪畫勢將達到純粹繪畫式的構成（composition）。

對於這個構成的理想，繪畫特有的兩種手法：

1. 色彩
2. 形式

形式可以從空間中獨立，本身成為客觀物象的「真實」或不那麼「真實」的再現（representation）；它也可以與空間或平面融為一體，並以抽象的方式界定空間。

　　而色彩卻不能獨立存在，色彩本身必須局限在某種邊界內。漫無邊際的紅，只能是種心靈的想像。當聽到「紅」這個字，在我們腦海裡浮現的紅色是沒有清晰邊界的。若需要邊界線來塑造一個特定的形式，我們也要特意以想像來添加。不管如何，只要是用抽象而不是具象的方式所看到的紅，就能在心靈裡呈現一個或精確或不太精確的印象，並產生純粹的、內在的物理聲音。[22] 這樣的「紅」如果要變換成冷或暖的印象，同樣需要以想像來區分紅色調微妙的冷暖變化。總之，我認為這種精神化的色彩視覺是「不精確的」（unprecise）。當然，因為這種色彩視覺的內在聲音尚能保持穩定，不趨於冷或暖，所以從這個意義上來說它又是「精確的」（precise）。這種抽象的視覺印象，其實就有如當你聽到「小號」一詞時憑想像力聽到的號音或者類似的樂聲。這樣的號音自身是籠統的，因為它的存在乃是完全憑藉想像，而不是像具體的號音那樣，可能是在空曠的室外，可能是在封閉的室內吹

22. 類似的效果在下文將提到的樹影例子中也可見出，不過樹影理念裡，物象所起的作用相對要大一些。

奏出來；可能是獨奏，可能是合奏；可能是車夫、獵人、士兵，也可能是職業號手吹奏出來的等等。

　　一旦紅色以繪畫或其他具體的方式呈現出來，它必會具備以下特徵：首先，它必定會呈現出各種層次的紅色色相中的一種；其次，它必定會受輪廓限制，並因此與其他已有的色塊區分開來，自成一體。這兩個條件中，後者作為客觀條件，會影響到作為主觀條件的前者，換言之，環境色會影響顏色的色相感覺。

　　色彩和形式的必然聯繫，讓我們要思考，形狀會對色彩產生什麼影響。形式，即便是抽象化幾何化的形式，亦會有其內在的精神力量。譬如一個三角形，無論銳角還是鈍角，無論是等邊還是不等邊，都可以是一個有其獨特精神氣韻（Spiritual Perfume）的實體。當它與其他形式發生關係，這種氣韻可能會略有改變，但基本上大體不變，就象玫瑰的香氣無論如何也不會是紫羅蘭的味道。圓、方或任何其他幾何圖形，情況都是如此。[23] 與上文談及的色彩問題一樣，在形式問題上，從客觀的外殼中我們獲得一種主觀實質。

　　形式和色彩的相互關係，現在顯得清楚起來。黃色的三角形、藍色的圓形、綠色的四邊形，或者綠色

23. 圖形的內在氣韻變化，與圖形本身的運動趨向也有極大的關係。

的三角形、黃色的圓形、藍色的四邊形，所有這些都可以是不同的活動實體，有著不同的精神價值。

顯然，某種色彩的色值會因為形式的因素得到強化或者弱化。一般說來，尖銳的顏色適合尖突的形狀，例如：黃色配三角形；而柔和深沉的顏色則適合圓滑的形狀，例如：藍色配圓形。但切記，形式和色彩的不合宜組合未必就一定會不協調——通過一定的調整，這種組合也可能呈現出新鮮的和諧感。

色彩和形式的類別數不勝數，其組合及視覺效果也是如此。此中妙趣，實在難以窮盡。

狹義地說，形式是不同塊面之間邊線構成的輪廓。當然這只是形式的表面意義，在此之外，不同的形式都還具有不同程度的內在含義。[24] 確切來說，形式是內在意蘊的外在表達。

再次引用前一章所用的鋼琴隱喻，並將色彩改為形式，我們可以說，藝術家是彈琴的巧手，它們通過敲擊各種琴鍵組合即藝術形式，旨在引起心靈的各種共鳴。毋庸置疑，藝術形式的和諧運用，必須要以人類心靈的共鳴為目的，這是內驅法則。

形式的這兩個層面的意義決定了它們的目的。

24. 説形狀沒有意義或者「象不及言」，本身乃是言不由衷。世上每一種形狀，都有其含義。只不過我們往往不明就裡，這或許是因為有時形式所表達的東西過於單調，或者是因為形狀的意義與觀者的期望不切題而已。

只有當它成為形式意涵的表現，外在的輪廓線才能算實現其目的。[25] 形式的外相即其輪廓線可以有不同形狀，但不可以超出以下兩方面的外在限度：

1）形式若非以刻畫具體的二維物象為目的；

2）就是保持為純抽象的實體。

這種具有內在生命的抽象實體，或者呈現為方形、圓形、菱形、三角形、不規則四邊形等，或者因為過於複雜，以至於無法以數學語彙描述。不過，在抽象領域裡，所有這些形式都有同等的地位。

介乎這兩個限度之間，有著數不盡的形式類型。這些類型兼具抽象和具象兩種因素，有的具象多一點，有的抽象多一點。就是從這些兼具抽象和具象特徵的形式寶庫中，當代的藝術家提取無數的創作元素。當前，能掌握純抽象形式的藝術家尚為數不多，對大多數人而言，純抽象形式似乎太過於不確定，似乎一旦使自己陷於這樣的不確定性，藝術就會失去可能性，會摒棄人性特徵，從而失去藝術表現力。

幸而，也還有少數藝術家已經體驗到抽象形式的精髓，並且專事抽象創作。表面看來支離空洞的抽象形式，其內在意涵開始豐盈起來。

25. 「有表現力」（expressively）一詞，值得玩味。往往內斂、沉默的形式反而最富有表現力。著墨無多，盡得深意，此所謂「大象無形，大音希聲」。

值得注意的是，世上雖存在純抽象形式，卻不存在所謂純粹物象形式（material form）。無論如何，客觀物象並不能被完全複製到畫面。藝術家對物象的模仿，總會以其自身的手眼為依據。以此為依據，作品效果比起照相來總有些偏差，但何嘗又不是更有藝術性呢。當然，有見地的藝術家不會滿足於客觀物象的羅列，而是要尋求物象的「理想化」表達，並慢慢走向「風格化」，逐漸成就一家之法，贏得流派之名。[26]

當人們認識到物象不可能真正得到複製，而且在藝術中，這種複製也毫無意義，人們開始渴望讓物象去表達自身，而藝術家也開始擺脫所謂「寫實色彩」（literary color），並走向真正藝術性、圖畫性（pictorial）的目的。正是這個目的，使得我們開始考慮圖畫的構成問題。

純粹圖畫性的構成，在形式方面，有兩個目的：

1）構成一個畫面整體；

2）創建各種形式，互有關聯，並服從於整體的形式。[27]

26. 「理想化」可以美化有機形式，使其合乎理想，但也因此易於圖式化從而失去內在個性。今天我們談的「風格化」，是在印象主義的基礎上發展而來，從一開始就不是以美化有機形式為目的，而是通過省略細枝末節來強化藝術個性。風格化的作品由此獲得一種個性極強的和諧，但過於強調外在表現。新的有機形式處理方式，目的要在於揭示內在和諧。外在的有機形式將不再只是直接的物象，而應作為內在語言的外在元素。這種藝術語言是人與人之間的溝通，所以也應有人性的表達方式。

對物象的鋪設，無論是具象、抽象還是純抽象的，都必須從整體角度去考慮，使之嵌入到整體之中。脫離整體的孤立物象是毫無意義的。物象必須要有助於整體效果，才顯得有價值。畫面中，任何單個的物象，只能以某種特定的方式去塑造。而這種特定的方式並不取決於物象內在的含義，而是取決於它作為整體的一部分。畫面整體構成的原則，大致如此。[28]

　　抽象元素曾因不符世俗理念而為人嘲笑輕視，但如今已慢慢滲入到藝術當中來了。抽象藝術的逐漸發展和最終勝利是自然不過的事。當以再現為目的的藝術形式退居幕後，抽象形式便取而代之。

　　不過，殘留下來的有機形式也還有其自身的內在聲音。如果這種內在聲音與抽象形式相若，那麼形式內的兩種元素就會簡單地結合為一體；如果它們性

27. 總的構成之中，通常包含多個局部構成。這些局部構成，可能互相衝突，但又統一在整體之中。往往相互之間的衝突，恰好更能營造整體的和諧。小的構成，又可分出更小的單元，層次多樣，不一而足。

28. 畫面構成方面的一個典範是塞尚的《浴婦》中的三角構圖〔插圖17〕。三角構圖本來是經典構圖方式，但因用得氾濫，逐漸失去新意為人所棄用。塞尚通過強化圖畫性的構成效果，給了三角構圖以新的生命力。在這裡，三角形一方面是畫面的構圖，另一方面其自身的幾何特性也得以保留。塞尚強調了抽象圖形本身的純粹藝術性目的，為達到這個目的，他甚至不惜扭曲人體。在畫作中，不但整個人體被嵌入到畫面的三角中去，甚至四肢也隨構圖而變，比一般比例更細長。與塞尚的方式不同，拉斐爾（Raphael）的《神聖家庭》中的傳統三角構圖，其作用顯然只是為了突出畫中人物的組合，與畫面整體的圖畫性用意沒有太大關係〔插圖18〕〔插圖18-2〕。

質截然不同，那麼就會形成複雜的甚至不協調的結合體。無論如何弱化有機形式的重要性，其內在聲音仍可耳聞，這也是為什麼，在抽象繪畫中自然對象的題材仍佔有重要地位。自然主義如果在精神上與抽象形式相契合，就可以憑藉協調或對位法，使後者的感染力得以加強。否則，其感染力就會被削弱。母題的作用是次要的，即使母題改變了，抽象繪畫的諧和效果也不會有本質上的改變〔插圖19〕〔插圖19-2〕。

不妨設想一個由人體組成的菱形構圖。藝術家自問：對於這個構圖，這些人體是絕對必要的，還是可以由其他有機形式代替，且無損整體構圖的基本和諧？如果回答是肯定的，我們就知道，在這個畫例中，物象的訴求，對抽象形式而言不僅全無益處，反而有破壞效果。物象中一些無關緊要的聲音會掩蓋抽象形式的聲音。邏輯上如此，事實上也如此。在這種情況下，我們必須用類比或對比的方式，另闢蹊徑，發掘更適合抽象形式的內在聲音的新表現對象。如若找不到更好的物象，那麼，這整個畫面，就不如總保持其純抽象形式。

再一次引用前文的鋼琴隱喻，這一次是把色彩或形式換成物象：不管是自然還是人為的物象，都自有其生命，也自有其精神潛力，可以不斷影響我們。這其中的一些影響將會持存於「潛意識」之中，並在那

裡生根發芽；而另外一些影響將上升到「超意識」。人只有通過關閉自我的靈魂才能免受影響。這就好比是說，自然，作為人類周遭的環境，也在通過操控物象的琴鍵，授予心靈以潛力，並引起它奏鳴。

我們所受到的外在影響往往雜亂無章，但總體來說由三種元素構成：對象的色彩作用、對象的形式作用，以及獨立於色彩和形式的對象本身的作用。

藝術家就是通過對這三個元素的運用過程來凸顯其個性。在這裡，同樣的，藝術家的用意和目的起著很大的作用。顯然，對物象這樣的形式元素的選擇，一定取決於心靈的刻意觸動（purposive vibration）；換言之，對物象的選擇，也應植根於內驅原則。

抽象形式愈自由，其所引發的心靈激盪便愈純粹。因此，在任何構成中，具象形式一旦顯得冗餘，均可以抽象或半抽象的形式去取代。而每一次的取代轉換都取決於我們的感覺。藝術家愈多運用半抽象或抽象形式，他在抽象領域中的騰挪就愈加胸有成竹，而其作品的看眾則緊隨其後，逐漸領會抽象藝術的語言。

是否從此我們必須「揚抽象」而「抑再現」，並堅持到底呢？對這個問題的解答，取決於如何讓具象和抽象相得益彰。每個語詞都可以喚起內在的心靈激盪，每個再現的事物也能如此。剝奪人之心靈通過物

象而激盪的可能性，無異於削減他的一件精神表達利器。很不幸，藝術的現狀就是如此。好在我們還可以用另外一個答案聊作慰藉。在藝術領域裡，這個答案可以用來解答任何有關「必須」的問題——藝術本來就沒有「必須」，藝術本來就應該自由。

關於構圖的第二個問題，即創建具有服從整體的形式，我們必須謹記，以同樣的關係組合同樣的形式，會一直持有同樣的內在吸引力，不斷變化的只是它們之間的關係。具體來說，可歸納為兩點：（1）理想化的和諧隨著它與其他形式之間的關係改變而改變；（2）即使在相似的關係中，輕微的靠近或遠離其他形式，都會影響圖畫結構。[29]

沒有什麼是絕對的；構成是相對的。構成的相對取決於兩點：

（1）各個形式之間的關係變化；
（2）每一個獨立形式的變化，甚至是最細微的變化。

每一種形式，都可能如煙霧般細緻敏感，最輕柔的風都可以完全改變它。這種極度的靈活性，使

29. 這也就是我們所說的構成中的「運動」。舉例來說，直立的三角形，較之傾斜的，更顯得安寧，因為兩者的動態不同。

得同時運用不同形式比重複運用同一種形式的構成更易於獲得近似的和諧。當然，和諧感的完全複製是斷無可能的。

如果只考慮到一般人只會為整體構成的吸引力所打動，上面提到的構成的相對性問題就只具有理論上的意義。但當我們因不斷地運用不摻雜物化方式的抽象形式而變得更為敏感時，這問題便具有了實踐的意義。一方面，藝術的門檻將會提高，但同時，藝術的表達形式，無論是質還是量，都會變得更為豐富多彩。此外，素描造像的扭曲問題也不復存在：問題倒是，一個特定形式的內在結構到底能被隱蔽或者透露到什麼程度？這種視角的改變，將會使藝術媒介的表現力更加豐富，因為，正如前文所說，隱蔽或含蓄的形式中，潛藏著巨大的藝術力量。隱蔽和透露方式的巧妙結合，將會為形式構成帶來更多可能的意旨（leitmotivs）。

這種內在結構的探索至關重要，少了它們，形式構成其勢也難。對那些不能體驗這種或自然或抽象的內在形式結構的人來說，藝術構成似乎只是隨意為之，本身毫無意義。表面上漫無目的的鋪排，使抽象藝術看起來像是無意義的形式遊戲。有鑒於此，我們有必要重申精神的內驅原則在構成中的重要性，內驅原則是本質的、普遍的法則，是唯一純

藝術性的標準和法則。

　　倘若在藝術化處理中，涉及到對人物臉部特徵或身體部位的變形或者扭曲，那麼藝術家所面臨的，就不單是純粹圖畫的問題，還有解剖學的問題。解剖學勢必要干擾圖畫意圖，迫使畫者去考慮一些在圖畫構成方面並不重要的物象細節。而作為純粹的畫家，我們往往寧願犧牲那些細節，而保留對圖畫本身最本質的元素。這種看似隨意的形式取捨，其實是要經過深思熟慮的。也可以這麼說，這種形式上的去蕪存菁，乃是藝術創新的重要途徑之一。

　　形式的靈活性、形式的內在有機變化、形式在圖畫中的運動方向，以及具象和抽象形式在圖畫中的比重及其結合、畫面各結構元素之間的和諧或不和諧、群組的處理、隱喻的結合、節奏的把握、幾何的運用，所有這些，都是繪畫的結構元素。

　　不過，如果色彩被排除在外，這些結構的對位元關係（counterpoint）還只是限於黑白之中。[30] 色彩本身包含著視覺對位元的可能性，色彩的對位元與結構設計結合在一起，可以成就絕好的圖畫對位元，成就完美的視覺構成。好的構成，自然如有神

30. 〔譯注〕Counterpoint 本身乃是音樂理論中的概念，指不同旋律通過和聲關係形成抽象的對位關係。康丁斯基將此概念引入繪畫領域，用以強調視覺構成的純粹性、抽象性或者說「音樂性」。

助般地成就純粹的藝術作品。同樣的，這種純粹構成的背後，是內驅原則在作引導。

藝術的內在驅力，源於三大因素。首先是個性的因素，即藝術家內心有東西驅使他以個人方式去表達。其次是風格的因素，即時代精神驅使作為時代之子的藝術家去按他時代所特有的方式去表達。最後一個因素，也是最重要的因素，是真純藝術的因素，即每個藝術家，作為藝術的僕人，本身應不斷推動純粹藝術的發展，這種真純藝術的驅動力是不分時代和國界的。

要理解上述第三因素，先得透徹理解前兩個因素。而一旦理解這真純的藝術因素，人們也許就能領會，某個雕法粗獷的印第安圓柱所表達出來的精神，可能促成了某件前衛藝術作品的產生〔插圖20〕。真純的藝術精神，是超越時代的。

從古到今，人們都在談論藝術的「個性」，對於新「風格」的探討更是讓人興趣盎然。但是，不管「個性」和「風格」有多麼重要，這些探討都經不起時間的考驗，而真正能經得起時間檢驗的只有第三大因素，即真純藝術的因素。這個因素的重要性不會因時間而褪卻，反而與日俱增。古埃及的一件雕像，在今天可能比古時更能深深觸動人，因為古人只能以其局限的時代或個性知識去審視這些雕

像，而今天我們卻將其當作不朽的藝術表達，看出永恆的價值〔插圖21〕。

　　類似的情況是，越是有風格和個性的現代藝術品，在今天越是容易受到人們的青睞。但是時人面對一件飽含真純元素的現代藝術品，卻可能無動於衷。通常必須經歷數個世紀，它們才能為世人所理解，但無疑地，在作品中注入真純元素的藝術家才是真正偉大的藝術家。

　　這三個奧妙的藝術驅力，是藝術品的組成元素，貫穿於作品的整體。當然，純粹和永恆的藝術品是超越時間和地域的，對於這樣的藝術品而言，前面兩大因素所包含的時代和地域屬性，反而可能構成一種不透明的阻隔。藝術的發展歷程，就是真純元素不斷從時興的風格和個性元素中分離積澱的歷程。在這個歷程中，前面兩個因素可能成為藝術的推動力，也可能成為阻力。時代的個性和風格會造就不同的時代形式，這些形式表面上或有很大差別，從整體上卻有機地聯結成為一種單一的形式，其內在聲音也終究會成為一記時代強音。這兩個元素在本質上帶有主觀性。

　　每個時代都渴望能被完整呈現出來，以藝術手法表達其生命力。同時，藝術家也在選用一種與其內在心靈契合的形式來表達自我。由此，專屬於

時代的風格，即某種外在的主觀形式，就會逐漸成形。而真純永恆的藝術則是客觀的，儘管它也需要在主觀的幫助下才得以領會。

對客觀原則的不可抑制的表達欲望，是一種衝動，我們把它定義為「內在驅力」。這種衝動是驅使藝術家前進的槓桿和跳板。精神在不斷進步，今天的內在和諧法則，通過內在的驅力不斷外化，在明天的進一步運用中它可能就成為外在的法則。所以，特定時期的外在形式顯然就是藝術的內在精神前進的墊腳石。

簡言之，精神的內在驅力作用及藝術的發展，體現出來，即是以歷史的、主觀的方式，去表達永恆的、客觀的元素。

客觀元素不斷變更主觀表達方式，這種對外在形式的每一次超越，在歷史上往往都被譽為最終或最完美的結果。就像當前我們都認為，藝術家大可用任何形式來進行創作，但不可脫離自然。不過，即使這個限制，也與藝術史上以往的限制一樣，只是暫時有效而已。從內驅的角度來看，藝術創作大可不必有任何外在限制，只要藝術家的內在衝動需要，他可以選擇任何合宜的形式來表達。

由此我們應該看出一個至關重要的道理，那就是，過於強調外在的個性、風格或者民族性，甚

至刻意求之，反而易流於徒勞無益。須知，藝術珍品歷經千百年，後人不覺疏離，反而彌感親密，其原因並不在於外在形式，而在於其深邃奧秘的內在聯繫。因此，對某種畫派的追崇，對某種「樣式」的探尋，對某種法度的渴求，以及對某種材料的熟用，均不可過於固執，否則反而會誤入歧途，使藝術流於生奧，而湮沒於世。

所以，藝術家在選擇藝術形式時，不必特別顧忌是否會受慣例的「認可」，也不必耽於時興的知識及需求。要表達奧妙的內在精神，藝術家必須專注內在的生命，聽從內在的驅力，唯其如此，他才能做到泰然有法，不為時代窠臼所限。凡是因內心驅力而生的藝術技法，都將受到尊崇；為技法而技法，則必會流於惡俗。

當然，內在的驅力是藝術的理想，而這理想本身卻是無法理論化的。在真正的藝術裡，理論決不能先於實踐，藝術始於感受。就算我們可以以理論的方式大致構想出某種藝術的架構，這架構仍不能把握藝術創作中的另一種東西，而就是這另一種東西才是藝術的靈魂。任何理論圖式都無法涵蓋創作的本質，無法描述出內心的表達渴望。我們有精確的砝碼和天平，但即便是最精確的稱量和演算，也成就不了藝術，因為真正的藝術比例，斷不可計

算，真正的藝術尺寸，也斷不可複製。[31] 藝術比例和尺寸，不在藝術家身外，而應在藝術家的心中，是藝術家的匠心（artistic tact）。藝術熱情所至，自然會匠心獨運、成竹在胸，然後舉筆落墨遊刃有餘、裁量有度。正如歌德設想的那樣，藝術的通則，乃是不拘於定法。繪畫的通法，即便有之，也絕非物理法則。很多人，包括立體派畫家們，喜歡談論物理尺度，不過，恐怕真正的藝術尺度，還是來自內在的驅力，來自心靈的感受。

心靈的內在驅力，是解決繪畫大大小小諸問題的基礎。我們在這裡探求一種途徑，借此經由藝術外象通達內旨，把握藝術的精髓。[32] 精神和身體一樣，若勤於鍛煉，則會強壯有力，若疏於鍛煉，則會萎靡不振。藝術家與生俱來的感受能力，是聖經意義上的那

31. 傳聞博學的天才達文西曾設計過一架複雜的調色機，以機械的方式來調和色彩。他的一位學徒，反復試用，也無法調出滿意的色彩效果，失望之餘向同輩打聽大師自己是如何使用機器的。同輩答曰：「從未用過。」

32. 此處的「外象」（external），不可與前文提到的「物象」（material）相混。當然，我們說外象，是指藝術的外在必然，這種必然性是受慣例約束的，外象的美也是慣例的美。從內在的必然來說，慣例性的因素就不具備約束力了。所以，有時候內在的必然驅力，產生的藝術形式，從慣例的角度來看，反而顯得醜陋。但是，要知道，醜陋本身也是慣例的產物。多半精神上未能獲得同感的藝術形式，時人就會覺得醜陋，但是真正由內而外所創作的藝術形式，即便一時被斥為醜陋，將來也會隨慣例的改變，而成為美的形式。

種稟賦（talent）。這種稟賦，不應埋沒於塵俗。正因如此，藝術家必須學會如何鍛煉精神。

學習色彩及其作用，便是精神鍛煉的起點。

拋開那些深奧和精緻的色彩組合，我們不妨先從簡單的色彩運用著手看問題。首先，我們先測試單色對我們的作用。省事起見，讀者可以自列一個圖表，記錄感受。

從單色的感受中，色彩的兩大區分立刻會出現在我們的腦海，即暖色和冷色的區分，及暗色和亮色的區分。據此，每一個色彩都可歸於四類基本色調中之一，即亮暖色、暗暖色、亮冷色以及暗冷色。

一般來說，暖色偏黃，冷色偏藍。這種區別的產生有一定的基礎，也就是說，每種色彩還是會保持其基本性質，多多少少有些物象特徵。而冷暖的不同，讓它們看上去有一種水準運動的趨勢。暖色是前進色，會趨近觀者，而冷色則是後退色，會遠離觀眾。

當一組色彩通過對比使另一個色塊產生水平運動，色群也會受到這色塊的影響，而自身產生另一種強烈的分離運動。因為色彩的冷暖差別而導致的這類色彩運動，是色彩的第一種對立關係（antithesis）。

另一種對立關係來自黑白的影響，即色彩因為明度的差異，而偏向明亮或黑暗。明暗色調的差異

也會在觀者心理上產生一種獨特的運動，比冷暖運動更具強迫力。

　　黃色和藍色還能生成離心和向心的運動，並因此影響到上文提到的水平運動。靜觀兩個圓形，一黃一藍，你會發現黃圓會產生一種慢慢擴散的離心運動，同時明顯地向觀眾靠近，而藍圓則不斷向內收縮，有如蝸牛入殼，慢慢規避觀眾。看黃圓，眼睛會覺得有某種刺螫感，看藍圓，則有綿吸感。

　　明暗因素會更加強化色彩的運動感。黃色混入白色，明度增加，其色彩運動力會更強。藍色混合黑色，明度降低，其色彩運動也能增強。在這現象當中我們會發現，黃色偏亮的程度如此之高，似乎根本就不存在真正的暗黃色。白與黃的關係就如同黑與藍的關係，藍色偏暗，接近黑色。黃與白歸為一類，藍與黑歸為一類，這兩對顏色之間除了物理關係，還有一種精神的關係，賦予這兩對顏色截然不同的特性。

　　在黃色中加入藍色，使之變冷，黃色就顯得發綠，並因此抑制黃色的水準及離心運動。黃色經過這般調整，變得虛弱，就如一個本來精力充沛的人受到外力箝制而無法用力一樣。藍色固然有與黃色相反的運動，抑制黃色的同時又受到黃色的抑制，當黃色中的藍色不斷增加，兩者相反的運動互相抵消，直至最終趨於靜滯。此時，黃藍混合成為綠色。

類似的情形，當白色與黑色混合，白色開始變得不穩定，最終變成灰色，其精神性質類似於綠色。

在綠色中，黃和藍雖然相互箝制，趨於暫時麻痺，但其潛動力仍舊保持。而灰色中卻是死寂一片，因為灰色所含的黑白本身並沒有什麼原動力，一個是靜止的阻力，一個是阻礙的靜力，灰色安靜得有如死巷或枯井。

因為構成綠色的色彩是活性的，並且有一種固定的運動，從理論上來說，我們可以根據這種運動去決定或者預測它們的精神效果。

而實驗測試也驗證了這種效果。在水平運動中，隨著黃色純度的增加，色彩不斷向觀眾靠近；而在離心運動中，黃色的增加使色彩不斷逸出邊界，就有如莽漢的精力無處發洩，便橫衝直撞一般。

凝視任何黃色的幾何形式，都會產生不安的感覺。黃色刺激且令人心煩氣躁，由此顯露出咄咄逼人的本性。[33] 黃色越濃，其色調就越刺激尖銳，有如刺耳的喇叭聲。[34]

33. 巴伐利亞的郵箱就漆成黃色。無獨有偶，酸掉大牙的檸檬、叫聲淒厲的金絲雀，都是黃色的。

34. 色彩和音樂的比較，當然是相對的。提琴能奏出不同音調，黃色也能有不同的色調。不過，在將它們類比的時候，我設想的是大致穩定的調子，暫不考慮過多變化。

可以說，黃色是典型的粗俗顏色，鮮有深刻含義。如上文所說，當黃色摻入藍色而色調變冷時，又顯得孱弱。如果我們將黃色比作人類的心情，那它絕不是壓抑，而是躁狂，其情形不僅是抑鬱，而且是精神失常，有如狂漢出行，漫無目的，四處攻擊，直至筋疲力盡。

深刻的含義，必須到藍色中尋找。藍色的運動一方面規避觀者，另一方面內斂於自身的心中。任何藍色幾何形狀，均能以這種規避和內斂的方式，從精神上影響觀者。藍色調越深，效果越顯著。深邃的藍色，讓我們感受到一種對無限的憧憬，一種對純淨和超脫的渴求。

也可以說，藍色是典型的脫俗顏色，[35] 它給人最強烈的感覺之一就是安寧。[36] 當藍色漸趨暗沉，接近黑色，便可喚起一種近乎神聖的感傷，[37] 成為一種籠罩在莊嚴肅穆氣氛中的無限專注。而藍色 越淺，則越顯冷豔，令人感覺有如藍天般高不可攀。藍色越淺，其回音越輕微，直至變成白色，完全靜止。在音樂中，淺藍

35. 所以有人說：「讓金黃歸於人君，讓蔚藍歸於天使。」

36. 這裡所說的安寧是超乎自然的安寧，而不是塵俗的綠色寧靜。當然，要達到超自然，首先要經歷自然。作為凡人，我們從粗俗的黃色通達脫俗的藍色，先要經歷綠色。

37. 這種脫俗的藍色感傷，又與紫羅蘭不一樣，下文詳述。

色猶如長笛，稍深的藍色猶如大提琴，更深的藍色猶如奇妙的低音貝斯，而最深的藍色就是管風琴了。

　　黃色過於張揚，所以難有深意。相反地，藍色則內斂而抵制擴張。恰當地混合藍色和黃色，可以得出綠色，兩者的水平運動以及離心與向心運動，均告抵銷，一切歸於平靜。這個道理很簡單，甚至不需要眼科專家，常人都能明白。純綠色是最寧靜的顏色，不摻雜一點快樂、悲傷、激動等情緒雜音。這種寧靜能安撫疲憊的人，但久處也難免單調乏味。綠色調子的圖畫便是例證，就如同黃色調的畫熱情洋溢，藍色調的畫孤高冷傲，綠色調的畫讓人感覺平庸單調。黃色和藍色給人以活力，參與生生不息的宇宙運動，而綠色則傳達消極的資訊。綠色的消極，與黃色的主動熱情和藍色的主動冷峻，形成了強烈的對比。在色彩的層級中，綠色恐怕可以代表社會中產階級，自滿、狹隘且不思進取。[38] 綠色是夏天的色彩，此時大自然在經歷春天的騷動後回復平靜。

　　在純綠色中添入一點黃或藍，都會為之注入一點相應的活力，並提升內在的感染力。綠色獨有鎮定、寧靜的感覺，鎮定隨綠色變淡而加強，寧靜隨

38. 綠色般的平靜，讓人想起基督說過的一句話：「既無熱情，亦無冷漠」。

綠色變深而加強。在音樂中，純綠色以平和中性的小提琴來表現。

上文已經對黑、白略作討論，現在更深入地來討論。因為在自然界中根本見不到真正的白色，所以有些人比如印象派畫家，習慣把白色當作「無色」。[39] 但白色其實象徵著一個世界，只不過在這個世界中，所有作為物象屬性的色彩都消失了而已。這個純白的世界，因為過於高遠，所以它的和諧感也很難為一般心靈所領會。如果要用物象方式來形容白色世界的寂靜，那就是冰冷、堅固、綿延不斷的城牆。白色對心靈的作用，就是絕對的靜謐，有如音樂中旋律的休止。這種休止並不意味著死寂，而是孕育著種種可能性。白色有一種感染力，有如生命降生前的虛空，有如冰河期的世界。

相較之下，黑色的基調則是不含可能性的死寂。在音樂中，黑色代表徹底的終止，在其之後的任何旋律聽起來都是另一首曲子的開端，因為前面

39. 梵谷（Van Gogh）在一封信中反問自己，是否可以把白牆畫成純白色。這樣的問題對非再現藝術家來說，不成其為問題，因為抽象藝術家專注的是色彩本身的內在和諧。而對於寫實的印象派藝術家來說，要把白牆畫成白色，在同行中就有點冒大不諱，正如印象派藝術家把黑色陰影畫成藍色，對學院派來說也是冒大不諱一樣。不管如何，梵谷的問題，標誌著從印象藝術到精神藝術的轉換，就像把陰影處理成藍色也標記著從學院藝術到印象藝術的過渡一樣。

的樂章已經畫上了句號。黑色猶如燃燒後的灰燼，葬火的柴灰，猶如僵硬的屍體。黑色的寂靜是死亡的寂靜。黑色表面看來是最無調性的色彩，可做中性的底子，清晰突顯其他任何微妙的色調。在這方面，它與白色有所不同，任何顏色與白色混合，都會變得含糊、淡化，只持有一絲微弱的迴響。

人們認為白色象徵歡快和貞潔，黑色象徵哀傷和死亡，其實不無道理。前面提到，黑白色都屬於惰性的色彩，兩者混合得出死氣沉沉的灰色，因此，灰色的靜止甚至不象綠色那樣還蘊含著潛在的活性。越暗沉的灰色越顯得荒涼和壓抑。一旦把灰色提亮，色彩看起來像是重獲呼吸重現生機。綠色和紅色以光學方式混合，也可以得出類似的灰色，是消極和熱情的精神混合體。

紅色的熱情奔放，與黃色的放任自流，感染力大有不同。紅色凝聚於堅定、強烈的向心力，其魅力由內而外釋放，圓熟老道，並非隨處蔓延。[40]

紅色的各種力量都相當出眾。憑藉深淡濃淺的巧妙運用，紅色的基調可在冷暖間變換自如。

大紅色與中黃色有著類似的質感和感染力，給

40. 當然，每一種色相都可以變化出冷暖效果，不過變化幅度最從容的，當屬紅色。

人以力量、活躍、堅定和喜悅的感覺。在音樂中，大紅色是高亢、明朗、響亮的小號聲。

朱紅色則是一種鮮明的紅色，有如流動的鋼液，遇水冷凝。朱紅的鮮明，遇藍則滅，它不能與冷色混合。確切地說，如果朱紅與藍色混合，就會變成醬色，今人都不屑選用。但醬色的物象其實自有內在感染力，現代人在繪畫中排斥醬色，其實和過去人們排斥純色一樣，都有失偏頗。只要有內在的驅力，從敗絮中亦可發掘金玉；倘若無內在的驅力，金玉中也只見敗絮。

大紅色、朱紅色的特性與黃色頗能相通，不同的是，紅色的外推力較黃色為弱。應該說，紅色頗能自持其煥發的力量。正因如此，人們對紅色情有獨鐘，將其廣泛用於古老、傳統的裝飾中，運用於民族服飾，讓大紅大綠交相暉映，盡顯魅力。不過，這種用於物象上的紅色，和黃色一樣，也沒有太深邃的感染力。還有一點，切忌為增添紅色的深沉而混入黑色，因為黑色會減損乃至撲滅紅色的光彩。

接下來是褐色。褐色本身沒什麼情感力，也不蘊含運動的力度。不過，褐色混合紅色後，乍然一看沒有什麼變化，卻能產生強有力的內在諧和。朱紅色能調出喇叭般的響亮聲音，也能調出鼓聲般的轟隆聲響。色彩經過巧妙調和，能煥發出意想不到

的美感，奇妙之處只可意會，不可言傳。

　　深茜紅和其他本性偏冷的色彩一樣，可以被加深，尤其適用於與天藍色混合。混合後，色彩的特性會因此更顯內斂，當然活力也會隨之消失了。

　　但是，深茜紅即便缺乏活力，也還不至於象深綠色那般死氣沉沉。深紅中總潛伏著某種活性因數，有如韜光養晦，只待機會來臨便重新迸發。說到這裡要提一下深紅色和深藍色的最大區別：在紅色裡總殘留著物象的痕跡，就像在大提琴的中音裡，總會攜帶一些溫情。冷調子的淺紅色雖略顯超脫，也會讓人聯想到肉體或物象，好在即便如此，它也還不失純淨，宛如少女的臉龐那般清新優美。在音樂中，小提琴的華彩音恰好表現了這種淺紅色的特性。

　　暖紅色和黃色混合，會變成橙色。這種混合將紅色拉動，幾乎要走向觀者，好在紅色尚有足夠的自持力。橙色就像一個自信十足的人，它的音調就如教堂鐘聲般渾厚，如女低音般圓潤，或者如古老的小提琴般婉轉。

　　紅色加入黃色，成為平易近人的橙色，而紅色若加入藍色，則成為拒人千里的紫色。紫色中的紅，必定是冷色調，因為從精神上來看，暖調的紅和冷調的藍的混合總讓人感覺不那麼合宜。

　　不論是從物理還是精神的角度來看，紫色都是種被冷卻的紅色。它有一種病態、衰亡的特質，一如岩渣。紫色的衣服素為老婦人所喜愛，在中國，紫色甚至是喪服的顏色。在

【圖示】色彩的對立關係（以大寫字母表示），形成色環，處在黑白的生死對比中。

音樂中，紫色是英國號，或者是木管樂器的低音調。[41]

　　將紅色混合黃色或藍色所得出的這兩種顏色本身都相當不穩定。這使我們想到一位走在鋼絲上的雜技演員，必須時刻保持平衡。橙色從哪裡開始，而紅色或者黃色又是從哪裡消失？紫色與紅色、藍色的分界線又在哪裡？而紫羅蘭什麼時候能變成紫丁香？橙色和紫色的對立是原色對立中的第四組也是最後一組。他們的相互關係和第三組對立原色即紅色和綠色一樣，是互補色的關係。

　　紅橙黃綠藍紫六種顏色，連成色環，其中包含三組對立色。色環有如一條環形彩蛇，要去吞咬自己的尾巴。在左右兩端，則潛藏著無邊的靜默，生

41. 藝術家們被問到「近況如何」時，有人喜歡說「其紫也深」，也就是說「不甚得意」。

的靜默，和死的靜默。[42]

　　上文探討的原色特性，以及它們各自對應的情感，這些探討難免流於粗略，有待深入。目前所談的一些色彩情感，還不過是附著在物象上的心靈表達。而色彩和音調一樣，有著異常細膩的質感，能夠喚醒心靈裡更精微的情感，甚至難以言表。當然，我們總會為每一種色調情感找到相應的語彙來形容，不過語詞的形容又總是難免有所遺漏，而遺漏的往往正是色調資訊中的核心部分。從而，語詞充其量不過是色彩情調的提示而已。正是因為語詞無法完全表達色彩，我們必然要尋找新的表達方式，在這裡，一種不朽的未來藝術成為可能。在這藝術中，藝術手段豐富多樣，且可隨意組合。其中一種組合，尤其有力度，即以不同藝術手段來表達同一種內在的情調，每一種藝術為該情調帶來獨有的特性，使之

42.〔譯注〕康丁斯基把紅橙黃綠藍紫這些單色都稱之為原色（primitive colors），這與當代通行的繪畫調色術語略有差異。當代理論一般將紅黃藍稱為原色（primary colors），而橙綠紫則稱為間色（secondary colors），既然後三種顏色都可以由前三種中的兩種調和而成。其餘色彩，均可由以上六色調成，稱為複色（tertiary colors）。

康丁斯基根據其色彩心理理論製成的這個色環圖，與根據色彩光譜關係制定的現代通用色輪也略有差異。按色譜關係，康氏色環中的藍和紫，應該調換位置，三種間色（橙綠紫）則分別由其兩邊的原色調和而成，三對互補色應該分別是黃紫、紅綠以及藍橙。現代色輪一般亦不列入黑白，因為色輪的作用是通過色譜變化羅列出色相（hue）的關係，而黑白本身無色相特徵，只涉及色光的明度（brightness）。按通用色輪，康丁斯基所說的「環形蛇」，其「蛇頭」和「蛇尾」分別應是紅和紫，因為這兩種顏色是肉眼所見光色的兩極，之外的紅外線和紫外線，其波長不在肉眼所見範圍內。

豐盈，勝過任何單一藝術。不同藝術形式之間的結合或矛盾中所包含的深刻力量，令人神往不已。

通常人們會認為，以一門藝術替代另一門藝術，比如以文學替代繪畫，等於是消除不同藝術形式之間必要的區別，頗不可取。情況其實未必如此。要知道，不同的藝術不可能營造絕對一致的內在情調，而且，即使情調趨於一致，在不同藝術的外在表現上也會有所差異。而即便是一種藝術形式真有可能完全還原另一種藝術的情調，並從外到內都保持一致，這種還原本身也未必就是無謂的重複。要知道，無論是主動也好，被動也好，創作者也好，欣賞者也好，不同的人總會對不同藝術形式各有偏好。尤其重要的是，重複同樣的情調，有助於充實精神氣場，這對於精微情調的成長大有裨益，不亞於溫室暖氣保育幼果。這種例子頗為常見，一些行為、思想或感覺，如果只是偶遇，人們可能隨即就忽略了，而一旦重複出現，人們便會有深刻的印象。[43] 當然，我們斷不能單憑這個道理在一個簡單事例上說得通，就對整個精神氛圍妄下判斷。氛圍有如大氣，可以是純的，也可以充滿各樣外來元素。構成氛圍的不單有可見的行為、思想和

43. 廣告效果的產生往往就是利用這個道理。

感覺及其外在表現，還有不為人知的私密活動，例如不及言說的思想、莫可名狀的情感等等。自殺、謀殺、暴力、淫思、憎恨、敵對、自私、忌妒、民粹，這些都可以是精神氛圍的構成元素。[44] 與之相反，犧牲、互助、高尚、關愛、無私、人道、公正等元素，則會有助於壓倒前面列舉的元素，宛如陽光殺滅病菌，淨化大氣般。

較為複雜的精神重複方式，是包含多種元素及多種形式的重複。在這裡，大藝術中的各種藝術手段被充分調動起來，而且這種重複的形式更為有力，因為整體中的不同元素喚起不同的精神特性。對於一些人，音樂形式最能訴諸於肺腑，對於另一些人，則是圖畫，而再一些人則訴諸於文學。如此這般，藝術形式各異，其內力也殊為不同，每種藝術各盡其能，最終殊途同歸。

我們費了一番心思，為單色的作用做了一番界定，以期為更多不同的藝術價值的最終和諧奠定基礎。繪畫、題材、整體構思，這些東西的和諧安排，都有賴於一定的藝術匠心。每種色彩的施設，相關色彩的兩兩調和，都是色彩協調的關鍵。我們探討色彩關

44. 自殺念頭或者好鬥情緒，都可以傳染，就是因為這種氛圍的作用。而且，精神氛圍的感染，往往有「以彼之道還治彼身」的效果。

係，尚要費盡心力，我們的時代，對這類問題亦停留在疑問、試驗和矛盾的階段，可見得，以單色為基礎的真純藝術和諧理念，與我們的時代還格格不入。可能我們要懷著豔羨及失落的同情，才能去聆聽莫札特的真純音樂。那音樂讓我們喧囂的內心生活得以暫時寧靜，賜心靈以希望和慰藉，然而這天籟之音，竟讓人感覺有如來自遙遠年代，只是似曾相識。為了藝術的和諧，我們必須得去贏得色彩的鬥爭，找尋失去的平衡，挽救危殆的法度，直接攻擊和質問，承擔失敗和風雨，調節對立與矛盾。

這種和諧，是形式與色彩的融合，形與色各得其所，又互為依存，成就藝術的構成，成就共同的生命，這乃是內在驅力造就的藝術圖畫。只有這些藝術成分本身，才真有本質力量，其他因素，包括物象的再現，都無關宏旨。色彩的調和，應該是現代條件的必然結果，而今天看來不甚和諧的色彩結合，在進一步的發展中，也可能見到和諧。例如：紅色和藍色，雖然物理關聯貌似不大，卻有著強烈的精神對比，所以紅藍結合已是現代構成中的範例之一。[45] 目前，藝術家主要依

45. 關於紅藍的精神效果論述，可參考高更（Gauguin）的《諾阿諾阿》（No-noa）。寫作此書時，高更初到塔西提島。藍和紅的並置，成為他厭世情結的寫照〔插圖22〕。

據對比原則來調和色彩，這當然一直以來都是最重要的藝術原則。不過我們要強調，對比原則應側重於獨立的內在對比，且在形式對比時，要撇開任何外在構成法則，因為如果借助其他原則，就意味著對比原則本身的破壞。

有趣的是，我們發現德國和義大利的原始藝術，尤其是民間宗教雕刻，至今仍特別鍾愛紅色和藍色的並置。我們常常在民間繪畫和彩塑中，見到身著紅色長袍和藍色斗篷的聖母，藝術家似乎希望借助藍與紅的使用，為神性賦予人格特徵，又為人性賦以神聖氣質。探究色彩結合的合理與否，探究不同色彩的對比關係、牽制關係、呼應關係，探究輪廓線對色彩的限定作用、色彩對廓線的突破、色塊的融合和離析，所有這些都為純繪畫的發展打開了廣闊的前景。

從圖畫角度來說，擺脫再現方式並走向抽象藝術，首先要做的就是否定繪畫的三維特性，亦即傾力使圖畫自持於單一平面之中，儘量摒棄立體造型（modeling）。具體的物象因此會處理得較為抽象，這其實是藝術方式的一大進步。當然，為了這重要的一步，繪畫也不得不被限定在實際畫布的表面，這也算是擺脫物象後的繪畫得到的一個新的物化限制。

要從這個由繪畫媒材構成的物化限定中解脫出來，並且創造一種全新的構成形式，我們首先必須

想辦法突破上述的單一平面理論，嘗試藉助畫布的物質平面（material plane）構設出某種觀念平面（ideal plane）。立體主義已經嘗試以平面三角的構圖，營造出三維三角的造型效果，類乎立體的金字塔〔插圖23〕。不過立體主義者似乎逐漸趨向滿足這種效果本身，疏於探討更多的可能性，此為憾事。[46] 不管如何，在內在法則的外化探索中，這些情況也是再所難免。

要切記一點，以畫布的物質平面，營造三維關係，又不失觀念平面效果，還有多種方法可以嘗試。比如線條的粗細區別、形式的擺放位置、形式的層疊處理，都能有此良效。色彩也有類似的功效，只要正確地運用，色彩本身可進可退，並且為畫面營造靈動力，使其空間膨脹。總之，通過形式與色彩兩種方式的結合使用，構建和諧和對位關係，營造景深效果（extension-in-depth），定能創造出無比豐富的圖畫結構。

46.〔譯注〕康丁斯基寫成本書之時，畢卡索等人的立體主義實驗還處於第一階段，即所謂的「分析性立體主義」（Analytic Cubism），此後十年間，實驗進入「綜合性立體主義」（Synthetic Cubism），正是用康丁斯基下段提到的「多種方法」嘗試構建「觀念平面」的典範〔插圖24〕。曾被格林伯格譽為現代主義藝術「最偉大突破」的拼貼藝術（Collage），即突破繪畫材料，以顏料之外的材料，包括：皮革、鋼絲、硬紙、布料等合成二維畫面，從而通過材料自身的形式屬性，構建某種「觀念平面」，即是此階段的探索成果。

7. 理論

　　由於現代構成的複雜本質，今天誰想構建一套完整的繪畫理論，或為藝術建立一套基礎原則，要比任何時候都來得艱巨。迄今幾乎所有的理論嘗試，都落得與達文西的調色機一樣的命運。但若因此就斷言繪畫沒有基礎原則，或說探求理論法則就會淪為教條主義，也未免太草率。即使是抽象藝術如音樂，也還有一套語法理論，儘管歷經修訂，素來也有助創作，被音樂家奉為圭臬。

　　繪畫領域則是另一番狀況。如今繪畫剛剛擺脫自然對象的樊籬，對色彩和形式的內在效果的認識，即便有之，也大抵還停留在潛意識層面。構圖要服從幾何原則，並不是什麼新事物，波斯人都懂此道理。但按照抽象的原則構建圖畫，是一個漫長的歷程，初期甚至可能顯得漫無目的。藝術家不僅要煉眼，更要煉心，如此才能感悟色彩真諦，用之遊刃有餘。

　　如果藝術家倉促切斷與自然的紐帶，冒然投身純色彩和純形式的組合，那他的作品可能不過是幾何紋樣，用來裝飾領帶和地毯罷了。一些唯美主義和自然主義者，沉迷於「美」的理念，但其實，色彩和形式之美，本身並非藝術的目的。時人以「美」為風尚，不過是因為繪畫仍處於啟蒙階段，人們對於完全自治的形色構成的領會，

還相當有限。就如我們面對實用美術時，神經觸動是有的，但這些觸動也只在感官，而更深層的精神觸動卻還微不可見。

不過，我們要意識到，精神體驗正愈顯活躍，實證科學這頑固的思想基石正在動搖，物質主義正漸趨瓦解。我們有理由相信，純粹構成的藝術已經指日可待，事實上我們已經向它邁開了第一步。

我們當然不必否認裝飾藝術也有其生命力。不過，裝飾藝術的內在意蘊，要麼因為年代久遠而顯得古奧難解，要麼因為邏輯混亂而顯得支離破碎。有的裝飾藝術，呈現一個古怪的世界，其情形有如萬花筒，充滿物質的偶然，不受精神支配。不管怎麼說，姑且承認，裝飾藝術仍有些精神效果。東方裝飾、瑞典裝飾、黑人裝飾或古希臘裝飾，各有其內在特性。說裝飾藝術有歡快或嚴肅之別，與說音樂有輕快或莊重之別一樣，並非毫無道理。

傳統裝飾藝術很可能發端於自然，因此現代設計師仍樂於從鄉村攝取裝飾題材。不過，即使以外在自然作為藝術之源，在裝飾圖案中，自然物象也只是被當作特定符號，其用法近乎象形文字。而正因如此符號化，紋樣內在的和諧漸漸喪失，直至我們再也無法辨識其內在涵義。在餐廳或臥室裝飾一個龍形紋案，較之雛菊花形，並沒有什麼大不同，

也不至於會讓我們心生畏懼。

我們正處身於其中的黎明時代，也許會催生一種新的裝飾語言，只不過不會單純建立在幾何形式的基礎之上。到底這種裝飾語言會如何，當前不得而知，任何事先定義可能也等於揠苗助長。總體來說，純抽象繪畫仍未成氣候，大體而言，我們與大自然元素緊緊相繫，並且必須從自然中尋找藝術形式。唯一的問題是，我們該如何去尋找？換言之，在改變自然形式和色彩的道路上，我們能走多遠？

答案是，藝術家的真純情感有多少，我們就能走多遠。真純情感的重要性，略舉幾例便能說明。

鮮紅色單獨出現時，有其內在的抽象力，而一旦將它作為某些物象的顏色，並與自然形式結合起來，它的內在含義便會從根本上改變。將紅色和各種自然形式結合，其精神效應也會各自不同，但所有這些精神效應也會與原來獨立的紅色所引發的精神效應大體協調一致。不妨想像一下我們將紅色與天空、鮮花、衣服、臉龐、駿馬、大樹結合起來，會是什麼效果。

紅色的天空，會使我們想到日落或者火焰，由此產生相應的心理效果，或是壯麗，或是恐怖。從紅色天空所想到的其他事物，大抵也是遵循這樣的道理。如果處理方式是忠實於自然，也不要緊，只要畫面元素和諧，天空的「自然主義」魅力反而會被加強。然

而，如果其他物體以較為抽象的方式處理，天空的自然魅力，即使不至湮滅也會被削弱。運用紅色表現人臉時，道理大致相通。紅色可以為模特表現出情緒的騷動，或彰顯輕鬆愉悅。只有在極度抽象的運用中，才能弱化這類附著在物象上的特徵。

　　紅色的衣服與紅色的天空就有所不同了，畢竟，在現實中，衣服可以是任何顏色的。不過，既然衣服可以是任何顏色，那麼紅色在這裡也不必有過多的物象聯想，所以反而這裡的紅色最能得到藝術化的處理。藝術家不但要考慮紅色披風本身的圖畫價值，同時也要考慮披風與穿著者人體之間的關係，更要考慮人像與整個畫面的關係。假如畫面旨在表達哀傷，而紅衣者是畫面的核心，此時畫家借助人物的位置、表情、色彩等各種因素來表現悲傷，而此時的紅色會呈現一種尖銳的不諧和，以反襯的方式反而強化了畫面的哀傷，這種結果比用一種本來就哀傷的顏色來渲染哀傷更能打動人。[47]這正是前面提到的對立原則——紅色本不哀傷，但在一個哀傷的圖畫裡，如果使用得當，自會以戲劇化的方式，獲得良效。[48]

[47] 出於明智考慮，此處還是要強調一下，這些例子的說明力還不夠充分。畢竟，理論只能列出原則，而具體的畫例變化太多。哪怕是一根線條的變化，都可能改變畫面的效果。

[48] 所謂「哀傷」或者「歡樂」，只不過是姑且為藝術諧和的精神觸動貼上的蹩腳標籤而已。讀者也應明白，它們的描述力其實不夠充分。

若是以紅色樹木為例，情形自有不同。在這裡，紅色的基調雖仍保持不變，卻與「秋意」聯繫了起來。紅色與樹的物象在一起，自然特別容易與秋天發生關聯，這與紅衣披風和哀傷之間的戲劇衝突效果，當然就截然不同了。

紅馬的情況就更為迴異。世上本沒有紅馬，「紅馬」的意象本身把我們帶進一個虛幻的世界。將紅色與馬的形式結合，無非造就出一個怪物，或者是一個神話，這種物象都沒有什麼藝術性可言。若將紅馬物象置於寫實的風景之中，也只是增添一些不和諧，既缺乏感染力又不合條理。一定的形式條理是和諧的基本要素，條理的基礎是慣例，哪怕是不和諧的慣例。新奇的和諧，要求畫面的內在價值要保持一致，外在的形式有些衝突倒也無足輕重。所以，新畫的元素要根據內在而非外在的需求來確定。

一般觀眾，總是急於在畫裡尋找「意義」，尋找畫面各元素的對外關聯。我們的物質主義時代，已經慣養出一種觀眾、一種「鑒賞家」。他們不屑於置身畫前，聆聽畫面自身的語言，親身感受畫面的內在情感，卻對「寫實」、「氣度」、「手法」、「情調」、「透視」等等樂此不疲。他們浮躁的眼睛，根本察覺不到掩藏於外在表達下的內在意義。當我們與一個有意思的人談話，我們會力圖捕捉其基本的理念和情

緒，一般不會介意他的用詞方式，也不介意發音、呼吸、唇舌的變化以及他的話語對我們的神經產生什麼樣的生理影響。因為我們知道，這些東西儘管有趣且重要，但並非交流的重點，說話的意思和主旨才是值得我們關注的東西。面對藝術作品，我們應該以相同的態度處之。有朝一日，如果大眾能以這種態度對待藝術品，藝術家就能摒棄自然的形式和色彩，用純藝術性的語言進行創作了。

回到色彩與形式的話題上來，另外一種可能性值得注意。畫作中，不是按自然方式創作的物象，有時也有著「文學化」的感染力，甚至整個作品有著童話般的效果。觀眾雖然早就知道作品是虛構的，但他還是能無拘無束地嘗試去追尋「故事」的線索，並多少體驗各類色彩的魅力。但是，在這種情形中，色彩的純粹內在效果是不能發揮了，因為外在的意念在產生主控作用。此外，當觀眾想像自己正身處幻境，就會不自覺地對強烈的內在觸動產生免疫，藝術家的努力也因此枉費。

因此，我們必須尋找一種既剔除了神話效果同時又不妨礙色彩發揮純粹功效的形式。最終，我們從自然中借鑒過來的種種形式、色彩、運動，無須產生外在的效果，也毋須與外在對象相聯繫。與自然愈分離，藝術的內在意義便愈純粹和順暢。

藝術作品的靈動方式可以很簡單，只要它不被外在的動機或物化的目的所束縛，藝術和諧的張力便會非常純潔。在生活中，我們知道，即便是最常見的行為，在其真實用意顯露之前，都會具有某種潛越、莊嚴的魅力，具有純粹的和諧。例如，幾個人為提起重物作準備，這樣的簡單協作，在沒有解說的情況下，對我們來說也有某種戲劇性的張力。而一旦其意圖被道破，這種形式的張力頓時消失。這其中的原因乃在於簡單、無動機的運動之中，蘊含著無限的可能性。這種情況經常發生在因遐想翩翩而迷路的行人身上：沒有目的的遐想，讓人從日常雜務中解脫出來，卻使之能從實用之外的角度打量世界。而一旦人們從遐想中驚醒，意識到街道上跟本不會有任何稀奇古怪的事情發生，那一刻，行路的趣味便會煙消雲散，因為行動的功能意義已經掩蓋了其抽象意義。

可能正是與這些問題有關，才產生了現代舞，要以純粹時空的角度，去表達身體行動的內在意義。人類舞蹈最初很可能起源於性訴求，在民間舞蹈中我們仍能看出這種元素。後來舞蹈成為宗教儀式的一部分，其目的乃是表現宗教靈感。性訴求及宗教訴求，這兩種實用目的融合在舞蹈中，經歷數世紀，才慢慢演變出純藝術的形式，出現了芭蕾。今天，芭蕾的狀況也難稱理想。它的形式語言只為少數人欣賞，且其

表達形式難以擺脫外在目的的約束，停留在表達愛與恨之類的情感上。這種語彙，過於物化和天真，難以為未來所用。因此，這些語言必定會被新的語言所代替，以喚起更為純淨的精神觸動。

在尋求新的舞蹈形式中，現代革新者把目光投向古代。伊莎朵拉·鄧肯（Isadora Duncan）便從古希臘的舞蹈中找到通向未來的紐帶。[49] 在這方面，她與那些在原始藝術中尋找靈感的畫家殊途同歸。與繪畫一樣，這是舞蹈的一個過渡階段。在這兩門藝術中，我們正處於未來藝術的啟蒙階段。單純動作的運用是舞蹈的要素，同樣適用於繪畫的法則。傳統美必須摒除，文學元素，比如：「　事」或者「插話」，必須揚棄。繪畫和舞蹈這兩門藝術都該從音樂中借鑒，音樂中所有源於內在和諧及衝突的形式都是美的。有了本真的內在驅動，「醜陋的」動作轉而悅目起來，並且散發出驚人的力量和生機。

這便是舞蹈的未來之路。今天，舞蹈或與音樂和繪畫不相伯仲，但是未來的舞蹈，將實現舞臺構

49.〔譯注〕按本書經典英譯者塞德勒（M. Sadler）的評論，康丁斯基列舉鄧肯作為他心目中的新舞蹈藝術的典範，恐怕未必恰當。鄧肯對希臘舞蹈的借鑒，主要是通過對希臘瓶畫人體造型的研習，這與原始舞蹈關係不大。而且，鄧肯對希臘人體的研習，目的乃是要在舞蹈中還原傳統美，而這正是康丁斯基認為現代藝術應該摒棄的因素。更重要一點，鄧肯的舞蹈動機未必是源於「內在和諧」，而是有意識的希臘式模仿。

成（stage composition），這乃是前面提到的不朽的大藝術的形式之一。

這個大藝術，或者說未來的戲劇藝術，其構成將會包含三類元素，即：音樂動作，圖畫動作，以及身體動作。這三者巧妙結合在一起，藉助其內在的諧和，形成精神的動作。他們的相互作用，就有如繪畫中形式與色彩的構成作用。

作曲家史克里亞賓（Scriabin）[50] 為了增強音樂的調性，曾嘗試運用色彩手段，目前看來當然還只是初步嘗試，其效果並不全面。在完美的舞臺構成中，音樂和畫面的品質，還能通過舞蹈的作用得到加強，從而開創組合和單獨運用構成元素的無盡可能。而且，就如同荀伯克的四重奏那樣，外在表現也可以與內在的和諧結合起來。從中我們可以窺見，當外在和諧合宜地用於表達內在和諧時，內在和諧的力量和價值便提升不少。有關這個問題，此處不宜深究。讀者不妨自己運用前文業已解釋過的繪畫法則，去構建未來劇場的構成效果。新世界的探索，道路漫漫而幽遠，我們要翻越荊棘、跋涉深淵、攀登冰峰，而唯一的指南，就是內心的精神驅動法則。

50.〔譯注〕史克里亞賓（Alexander N. Scriabin），俄國十九世紀作曲家，以在純音樂中加入視覺元素聞名。

從色彩和形式的和諧結合來看，走向新藝術的道路是有跡可循的。不過，今天我們須警惕兩大危險。一方面，是在幾何形式中恣意使用抽象色彩，使藝術淪為純粹的圖案裝飾；另一方面，是在物象上刻意使用寫實色彩，使藝術淪為幻象渲染。這兩種危險都可能會惡化，而藝術家必須切記過猶不及的道理。一切可能性都掌握在藝術家手中，而藝術家今日的自由，既是機遇，亦可能氾濫為危機。所以，我們或許處在新時代的啟蒙時期，也可能因為不慎使用而淪為放蕩時期。

藝術高於自然，這已不是什麼新發現。[51] 藝術新法則的產生也不會無端從天上掉下來，而必須與過去及未來有著某種邏輯聯繫。對現代人而言，當務之急是尋求新法則，並探求如何善而用之。新法則的使用，要講究水到渠成，只要藝術家能真心探究，其作品必會產生內在共鳴。今天藝術家的「解放」，必須聽從內在的驅力，並以實現客觀的真純元素為目的。自然形式的窠臼，有時難免阻礙內心的表達。必要時我們應該丟棄這些形式，拓寬形式的客觀表現空間，為了純粹的構成而創作。作為過渡形式的立體主義，已經向我們表明，自然形式可

51. 歌德、王爾德、德拉克洛瓦都有類似的觀念。

以如何服從於藝術的構成目的，也表明那些寫實的形式是怎樣阻礙了構成形式的產生。立體主義無疑是一場變革，借助它，構成戰勝了自然。

　　未來的新藝術，要求更為精微的營造方式，與其說它訴諸於眼，不如說是訴諸於心。這種「大成若缺」的營造（concealed construction）可能看上去隨意輕慢，然而外在的不連貫，卻蘊含著內在的大和諧。這種看似散漫的形式，其內在的根本關係，未來甚至可以數學的方式加以表述，當然，這並不意味著它們就是不變的規則。

8. 藝術與藝術家

　　藝術品由藝術家創造，其過程有如神跡，自有奧妙高明之處。藉藝術家之手，藝術品獲得生氣，自成一體。藝術品面世，並非僥倖使然，其作用也不容輕而視之。無論在物質或是精神的生命中，藝術品都固有明確堅定的力量。藝術品的存在，能以無形之力創造精神氛圍。所以，藝術以精神境界為上，有精神境界，則自有高格自成良品。如果作品的形式，失之「單薄」（feeble），便沒有足夠的力量去喚起深層的精神觸動。[52] 法國人津津樂道於藝術的審美「價值」，然而僅有表面的審美價值，作品並不一定就是佳作。真正的佳作，必能淋漓盡致地發揮精神力量。藝術的佳構，一旦成型，必有如造化天成，不可妄改，妄改必破壞其內在價值。在這方面，解剖學、植物學或其他科學的精確是無關宏旨的。形式及色彩的選用，與是否忠實自然無關，只與是否符合藝術需要有關。事實上，選用滿足個人需求的形式，不僅是藝術家的權利，更是藝術家的道義。在精神的追求中，藝術家必須從科學規範

52. 所謂藝術的俗品，要麼無法打動人心，要麼不過是訴諸人類的低級欲望而已。

或任何物質約束中解脫出來，達到完全的自由。其實，為人處世，又何嘗不是如此？[53]

當然，對於科學規範，比起盲目追隨，盲目排斥更不足取。盲目追隨科學規範，至少還能產出一些模仿品，庶幾也能有所用。[54] 而盲目排斥科學規範，卻可能是以藝術的幌子欺世盜名，後患無窮。盲目追求讓精神大氣蕩然無存，盲目排斥則會使之污穢不堪。

繪畫是一種藝術，藝術不可隨波逐流，圖一時之名，而應以催人上進、陶冶心靈為己任，以推動精神金字塔為己任。

如果藝術不堪擔此重任，精神世界則面臨斷裂，因為藝術的精神作用沒有任何其他活動能取而代之。當心靈的力量增強，藝術的力量也必會增強。而當靈魂受物質的蒙蔽，並缺乏信念，藝術也會因此而被拋棄，「為藝術而藝術」便會開始甚囂塵上。[55] 藝術與心靈，兩者關係深刻，即使在潛意識中，也唇齒相依、互相呵護。

53. 有了這種自由，人就能坦然面對任何勢利之徒。

54. 其實，藝術家對自然的模仿，一般也不會是完全的機械複製。作品中多少總會透露出心靈的聲息。

55. 在我們這個物質的時代裡，「為藝術而藝術」恐怕算是一些人最好的理想了。物質主義要求，任何東西均要有實用價值，「為藝術而藝術」算是對這種功利主義的一絲無聲反抗。從另外一方面來說，這種反抗也可看作一個信號，表明人類精神從來不會完全屈從於物質主義的專制。

藝術家與大眾，往往各行其道。有時大眾也能欣賞藝術，為其高超技巧擊節喝彩，歎為觀止。但藝術家貴乎慎獨，應自知有天命在身，自知不是一方俗眾的偶像，而應是高貴事業的僕從。藝術家必須時時自我反省，傾聽心靈的告誡，使其藝術有所歸附，不至於淪為空空的皮囊。

藝術家必須言而有物，有感而發。駕馭形式並非藝術的終極目的，形式的駕馭，必須要吻合內在涵義，此所謂形神兼備。[56]

藝術家不應為行樂而苟活於世。既然有使命在身，他便不可無所事事，虛擲光陰，而應勇於背負精神重任。他必須認識到，生活中的勞其筋骨、苦其心志，必能有所思、有所得，必能有助磨礪精神、積累素材。他的自由，不在物界，而在靈界。

對比於大眾，藝術家肩負三重責任：

（1）既獲天賦，善而用之，不負於天；

（2）日常所行、所思、所感，與常人無異，或有裨益，或有毒害，必須時時反省自己；

56. 當然，這並不是說藝術家必須刻意捏造出某些意蘊，而後強行灌入藝術作品。前文說過，藝術作品的產生過程，有奧妙神跡之功。藝力所到，毋須邏輯或理論指引，形式問題自會迎刃而解，創作自會水到渠成。苦心孤詣志慮忠純的藝術家，自會體驗到靈光閃現的奇妙。所以有人說，藝術即是靈感。

（3）所行、所思、所感，要用心提煉，以作為精神
　　　素材，提升精神境界。

　　無怪乎佩拉當（Peladan）說：藝術家是精神世界
的君王，既享君王之權利，也要負君王之責任。

　　藝術家是美的捍衛者，然而他應明瞭，美只能依
照內在的偉大驅力來衡量。

　　美，源於心靈，由心靈驅生。

　　梅特林克，現代心靈藝術的先驅之一，也曾說：
「世上最令人神往之事，莫過於對美的追求。世俗的
心靈，也抗拒不了美的心靈召喚。」

　　心靈的求美特性，推動精神金字塔，緩慢而堅定
地前行。

9. 結 語

　　本書中附有插圖數例，旨在顯示繪畫營造的方式。這類營造類型大致可分為兩種：

　　（1）簡單構成：其形式單一、明瞭。這種構成，可稱「旋律式構成」。

　　（2）複合構成：其形式多樣，但基本上從屬於一個主體形式。主體形式可能並不明顯可察，卻因此更具內在共鳴。這種構成，可稱為「交響式構成」。

　　這兩種類型之間，還有其他過渡類型，多以旋律式構成為主，或多或少兼而有交響構成的趨勢。繪畫構成的發展歷史，與音樂構成的歷史大致相若。

　　隨意觀看一旋律式構成，如果你能撇開畫面的物象形態，把注意力集中到作品整體的藝術文脈，你便會看出，作品乃是由一些原始的幾何形式和簡單線條構成一個共同的運動。作品的不同部分，都響應著這個共同的運動，而這一運動的趨勢，也可能會因一根單線或一個簡單形狀而改變。作品中林林總總的小構成，各有其目的。比如它們可以有如音樂中的「延音」，起到停緩構成的作用。[57] 構成中的每一種形式，

[57] 比如，義大利拉文納的鑲嵌藝術作品〔插圖25〕，整體構成一個三角形，作品中的小局部都服從這三角構圖，而延伸出來的門簾，則可算是「延音」處理。

各有其內在價值，有其內在旋律。也正是因為這個原因，我們才稱其為「旋律式構成」。塞尚和其後的荷德勒（Hodler）[58] 為這種構成賦予了新的生命，並為其贏得「節奏式構成」的稱號。不過這個術語似乎失之寬泛。在音樂和自然界中，一切現象均自有節奏，繪畫也是如此。自然界中的有些現象，因其目的為人所不知，所以其節奏並不明顯，我們往往就說自然毫「無節奏」。總而言之，「節奏」與「無節奏」的區別，和「和諧」與「衝突」一樣，大抵只是約定俗成，並非真有其情。

帶有交響樂特徵的複合節奏性構成，在過去的繪畫及木刻藝術裡並不鮮見。德國、波斯、日本、俄國的大師們，在這方面都貢獻良多。

幾乎所有這些老的作品中，交響式構成都或多或少依附於旋律式構成上。撇開畫中的具象因素，我們會發現，這類構成主要建立在休止、重複以及打散這些原則上。在音樂上，此時我們想到的是老的合唱樂，或者莫札特、貝多芬的作品。這些作品的營造，都講究嚴整勻稱、鋪排有序，其風格大致都具備哥德式大教堂的莊嚴宏偉。但是在某種意義上說，這些都只是過渡形式而已。

58. 參看本書中塞尚的《浴婦圖》。

全新的交響式構成，要求旋律式構成元素處在從屬而不是支配的地位。關於這種構成，再此列出拙作幾例，以期 磚引玉〔插圖26-28〕。

這些作品表現三種不同的靈感來源：

（1）源於自然的直接印象，用純粹的繪畫形式來表達。我稱之為「印象式」。

（2）源於潛意識，是內在品格的非物象、自發的表達。我稱之為「即興式」。

（3）源於緩慢的情感醞釀的表達，經過近乎苛刻的核對總和加工。我稱之為「構成式」。在這種構成中，理智、意識、意志都會產生引導作用，不過一切最終均憑感覺而定，與計量無關。這些作品，有意或無意，到底是建立在什麼構成形式上，耐心的讀者自有高見。

長期以來，人們認為，藝術創造無非是非理性和潛意識的活動，所以印象派藝術家作畫，自身不解其理，索性歸於靈感。本人在此預言，我們行將進入一個以理性（reasoned）和意控（conscious）方式來創造藝術的時代，藝術家將真正以其苦心營造為榮。有意識的創造時代，就是偉大精神的新紀元。

是為結語。

譯　跋

康丁斯基 *Über das Geistige in der Kunst* 一書，於 1912年初在德國出版。1914年 Michael Sadler 譯成英文，經康丁斯基授權，在倫敦及波士頓出版。

1947年，經康丁斯基遺孀授權，F. Golffing, M. Ifarrison 及 F. Ostertag 三人對 Sadler 經典譯本作了一番修訂，在紐約出版。

本書根據英文修訂本譯成，並參考經典譯本。正文由余敏玲翻譯，序言由鄧揚舟譯出，全書譯稿最後由鄧揚舟校訂。

書中部分關鍵術語，蒙柏林自由大學哲學系 Isaac C.Y. Lowe 博士檢核。

國家圖書館出版品預行編目(CIP)資料

藝術中的精神 / 康丁斯基 (Wassily Kandinsky) 著；
余敏玲譯. -- 二版. -- 新北市：華滋出版；
高談文化出版事業有限公司 發行，2021.12
面；16.5 x 21.5　公分（What's aesthetics）

譯自：Concerning the spiritual in art
ISBN 978-986-06376-3-2 （平裝）

1. 藝術哲學　2. 美學

901.1　　　　　　　　　　　　　　　102003950

What's Aesthetics

藝術中的精神（全新修訂版）

Concerning the spiritual in art

作　　者：康丁斯基（Wassily Kandinsky）
譯　　者：余敏玲
審　　校：鄧揚舟
封面設計：陳楷燁
總 編 輯：許汝紘
美術編輯：楊詠棠
總　　監：黃可家
專案經理：黃耀輝
出版品牌：華滋出版
發行公司：高談文化出版事業有限公司
地　　址：新北市蘆洲區民義街71巷12號1樓
電　　話：+886-2-7733-7668
官方網站：www.cultuspeak.com.tw
客服信箱：service@cultuspeak.com
投稿信箱：news@cultuspeak.com

本書譯稿由重慶大學出版社有限公司授權使用

總 經 　銷：聯合發行股份有限公司
香港經銷商：香港聯合書刊物流有限公司

2021 年 12 月 二版
定價：新台幣 380 元

會員獨享
最新書籍搶先看 ／ 專屬的預購優惠 ／ 不定期抽獎活動

Search　拾筆客　　www.cultuspeak.com